青春天地

36

# 登山
# 用具與技巧

陳瑞菊／編著

大展 出版社有限公司
DAH-JAAN PUBLISHING CO., LTD.

# 前言

所謂登山技術，似乎讓人感覺到是很難的事情。其實在許多的道具中選擇最適合自己的目的，最能照自己的意願去使用它，難的事也會變成簡單。

運動的種類或型式真是千差萬別，有的運動根本不須用到道具，有的則使用不像道具的東西作為道具，登山就是屬於這一種，最近，登山漸漸普遍化、高度化了，許多新型的道具不斷經由改良、設計而上市，像登山這種需要這麼多工具的運動可說是沒有了吧！若是初學者到登山用品專門店去，看到狹小的店內陳列著各式各樣的道具，一定會猶豫著，到底什麼是自己要買的？所以，把道具的選擇做為登山技術的第一步也是應該吧！

到目前為止的許多登山技術書或其他有關的報導中，大多有

提到，登山是利用手與腳的巧妙配合動作，經過數次練習再由其中捉住其要領。道具本身是一種完成品，它負有登山所需的作用，但道具的長處與短處還需登山者的技術來彌補。

目前許多的優秀登山者，並不是他的技術多麼優秀，而是他對道具的好壞，能正確地利用所致。

登山已越來越多，創新設計，截除缺點，許多道具也以不可能的方法來改變了，道具除了可以幫助技術不夠的登山者以外，如果善加利用它，它還可以使您展現更高度的技術。

具越來越多，創新設計，呈先銳化及多樣化，利用新素材製造出新型道具越來越多，利用新素材製造出新型道利用它，它還可以使您展現更高度的技術。

本書是以最近的登山情況、建議登山者要以自己的目的來做適當的道具選擇與認識，及正確的判斷，讓道具更為適合自己使用。使在一年四季中，自己選擇的登山目的地有更快樂更安全的回憶，所以本書是依道具的型式、類別一一解說及介紹，相信這樣對登山者是有所助益的。

# 目錄

目　錄

目　錄

# 第一章

## 登山計劃的道具

# 地圖・指引

在登山計劃書做好的時候感覺上就像是已爬了山回來似的。為了更充實地體會出登山的樂趣，地圖與指引是必需要的東西。

## 在腦中登山

若要去登山，最好是去的快樂又安全，為了達到這目的，需備有地圖與指引，利用地圖與指引做出來的登山計劃書是登山者必備的東西。

登山與其他的運動相異之處，就在這裡了。只看著地圖、照片或文獻就可以找到爬山的樂趣。

做登山計劃只要在腦中想像著是去登山就可以了，做出令人滿意的登山計劃，然後再照著這登山計劃去登山，真的是一件非常有意思的事情。

# 登山計劃的製作

登山最好是小團體一起去比較好，儘量不要單獨一人，有同伴一起去才有共同的回憶。

這裡所提的登山計劃是以小團體來考慮製作的！人數少的話，一個人需擔負多種責任，但基本上作法是相同的。

**(1)先設定希望去的山**　「想要去」是最大的原動力，由想要去變成能去，就是做登山計劃書最大的樂趣。

**(2)研究**　首先調查想去那一座山，調查方法可由指引書籍、地圖或登山記錄中查，也可以用信或電話向各地的觀光協會或山林小屋查詢。如果向山林小屋詢問的話，最好是除了已預定好住宿之外，均用信來問比較不會給對方增加麻煩，用信件詢問時，不要忘了把回信用的信封與郵票都寄去，在徹底地調查時，那座山的形像已可以浮現在腦海中了，這時你可以再調查下列項目：

A、有那些文獻或地圖。

B、用那一種交通工具比較方便。

C、現場是那一種地形、危險地帶在何處。

D、例年來此時期的氣候如何。

E、用何種方式登山較好，縱走的或是攀登等等，儘量考慮，找出最安全、有趣的一種。

F、登山道的狀況如何及山中小屋的營業時間等。

G、危險時可以安全下山的道路及聯絡站。

H、何處可以得到水源。

還有其他的，如當地的名產、名勝或古跡等等，反正要去嘛，擁有什麼都想看一下的好奇心是很重要的。

(3) **製作行動計劃** 想去的山已在研究進行中漸漸可以看到它的全貌了，現在可以考慮自己的小團體用何種方式登山、何時可以出發，這時要去的每一位成員應該都會有一個較具體的概念了。

(4) **職務分配** 行動計劃做好了之後就可以決定各職務的分配了，職務大致可分為下列各種：

A、裝備：帳蓬、攜帶用瓦斯爐、攀登繩等等，配合行動所需要的東西均列表。

B、糧食：製作行動日程中的食譜，這時還需考慮到要去的那座山是否水源豐富？燃料需準備多少？同行人員飲食方面的喜愛等等都考慮比較好。

C、醫藥：做出必備醫藥用品表。

D、氣象：研究要去的那座山的氣候變化。

E、記錄：把會議的內容全部記錄，經整理後，可以做為今後登山計劃的參考。

F、會計：所有的支出與收入皆記錄，做為今後登山的資料，買的東西都注意是否有拿收據。

**(5)製作裝備及食糧的計劃** 利用各專任職務人做好的表來做計劃，最好再檢查一下，做出更完美的計劃。

除了上述各項以外，若有認為必需的時候，再設專任職務人。

**(6)計劃書完成** 目前所想的事全都變成文字集中在一塊了，這時可以決定最後下山時的緊急連絡地方。這是準備萬一在最終下山日都還沒有得到下山報告時，會被當做山難事件來處理，與緊急連絡地方商討遇難情況的救援行動，也是必需的。登山計劃書除了登山成員必備一份以外，各成員的家裡也放一份，還有緊急連絡地方也送去一份，登記入山處也放一份

比較好。

(7) **裝備與糧食的準備及檢查** 各職務的負責人及領隊負責檢查。

(8) **再檢查** 出發前全部成員集合一次做再確認，這個時候也確認一下自己的健康狀態，注意一下是否已保了山岳保險。

(9) **提出登山報備** 好了，出發的時機到了，記得帶著入山證及計劃書等，若是大型團體登山的話，應該在十天以前就把計劃書送到當地的警察局去。

(10) **下山證的提出** 除了入山證以外，有些地方還必須繳出下山證。

(11) **反省與記錄** 這次的反省是下回登山最有用的墊腳石，也是以後登山計劃書製作時最有用的參考資料。

(1)項至(11)項，只是一種例子而已，雖然沒有必要完全照這種型式，但是如果登山前能有周全準備，登山後有做記錄，這樣就不是只是在山間走一走而已了，相信你會有一次愉快而又充實的登山之旅。

# 第二章

## 登山用的道具

# 登山鞋

在晴朗溫和的日子裡，走在郊外的山上是令人感到愉快舒服的，為了要享受這種氣氛，準備一雙能讓雙腳感到舒適的鞋是很重要的。

## 各種進步的登山鞋

用登山鞋改良成的慢跑鞋多用在低山用的，這不適用在有積雪現象的登山，只能在像森林浴或普遍的山間漫步時用。

這種慢跑鞋與登山鞋之間還有一種鞋叫輕登山鞋，它可利用在有傾斜度的雪溪中行走，因為它具防水性及保溫性，所以也適用在無雪期及數日山間行時使用。

這種輕登山鞋種類也豐富，引用新材料製成了防水性與防濕性，此外利用上等皮革製品為材料，更能發揮它的作用。

慢跑鞋與輕登山鞋最大的特徵就是輕，真正的登山鞋重量在二公斤以上，最少也在一公

斤左右，是不太科學化的，若以登山鞋二公斤重的走五〇〇步，需花費一〇〇〇公斤份的能

量，輕的鞋子只需它的一半。

這種鞋子的形狀屬灑脫型的很多，穿起來有很穩的感覺，這是登山鞋沒有的好處，它適

用在中老年人及想在山中快樂慢跑的人，最近的輕登山鞋除了進步到輕以外，它還能保護足

踝，除了考慮到適當的厚重需要度，各種形狀也設計的很好看。

總之，在山上行走就是登山，而走路的唯一工具就是鞋子，所以是否有個快樂又安全的

登山，與鞋子有很大的關係。

## 棉布製的鞋

運動用品名牌廠阿西卡出產一種叫坎德雷的登山用棉布鞋，這是由滑雪人所穿的衣服演

變出來的運動鞋，「坎」的發音是由岩石的岩演變出來的吧。

根據開發這種鞋子的重宏恆夫氏的話，十年前他開始注意到登山者的服裝與登山環境的

變化等等，才去開始設計「坎德雷」。

服裝的變化由騎馬裝到圓領裝、卡其的褲子配運動衫等，這些服裝都與棉布鞋搭配，不適合與登山鞋搭配，再加上山上環境的變化，如交通比較完備，登山道建設完成，這些都顯示棉布鞋已足夠發揮效用了。

「坎德雷」的鞋底比較深，是被設計為登山用的，但最近在街上可以看到穿著坎德雷的人，此外在山裡漫步的人也有穿著它的，這麼多人穿的原因是因為它很輕，不但穿它走起路來輕快，而且不會感覺疲倦，它令人有一旦穿上它就不會再去穿登山鞋的魅力。

而且，它的鞋底較薄且軟，讓腳底有一種微妙的平衡感，有許多人穿這種棉布型的鞋子去攀登岩石。

但是除了輕是它的長處以外，它有許多的缺點，足踝能輕快的轉動即意味著足踝未被固定，換句話說就是容易扭傷，而且小石子容易掉在鞋中，再因為鞋底薄，所以腳底容易受傷，同時也容易在濕的地上滑倒，除了這些以外，它也沒有保護腳的措施及防水的措施，與登山用的鞋子來比，它的消耗量會比較大。

如果是背著重的背包登山的話，上述的缺點會更強烈地感覺到，當然在雪上步行或雪溪中行走時，更是絕對不可以使用它，經驗較少的人要明瞭它的這種缺點才行，最好是穿露營

鞋或其他較接近登山用的鞋子。

# 利用多種鞋子享受更多的登山樂趣

有一種通用型的鞋子不論是由春天到初夏的殘雪期登山，或是夏季的縱走、冬季的冰雪攀登等，一年四季都可以穿著它享受登山的樂趣，有的人一年中就只穿著這一雙鞋子，也有專門攀登岩石的人，穿著它去攀登岩石。

這種鞋子的皮革部分約有三厘米，具有防水性及保溫性，由腳趾頭到足踝上都緊密地被保護著，再加上其鞋底是硬質橡皮，所以在空地上步行具有防滑作用，走起來更安心。

若背著很重的行李，一步一步長時間地在山中行走的話，鞋子的重量太重是很大的缺點，但通用型因足踝被固定著，所以腳有被保護著的感覺，所以比較不會感覺疲勞。比如在北阿爾卑斯的山岳中縱走時，難免會有稜岩或雪溪，這時最能發揮它的威力，所以在無雪期穿慣了的鞋子，直接地又能在冬山中行走，是它的最大優點。

為什麼這種優秀的通用型鞋子最近反而被冷落呢？理由是登山的裝備已被輕量化，還有登山道也被整理得越來越好了，再加上輕登山鞋進步很多，許多的登岩用、冬山用的專用鞋

子都改良得很好之故。現在攀登高度傾斜岩石的人，多半考慮採用名叫普洛德壽爾的攀岩專用鞋。若是去冬山的話，使用塑膠靴會比用通用型更方便。

只用一雙鞋子會有不夠的時候，就只好多預備幾雙，這樣就顯得較有選擇性了。

鞋子也算是道具的一種，為了能更有趣、更安全地登山，所以選擇鞋子也算是登山技術其中的一項了，若把登山當作運動，那麼如何使用多種鞋子也是必須的常識之一。

要選擇適合自己腳穿的鞋子真的是很難，除了廠牌不同、尺寸不同以外，使用的材料及型狀也不相同，再說登山人的腳也是各人有各人的形狀。

那麼，適合自己腳穿的鞋子到底是那一種鞋呢？

答案是「穿得習慣的鞋」，這是當然的事嘛！自己找一雙讓自己的腳能習慣的鞋子是必要的，也就是說製造全世界只有一雙的鞋子——它能適合自己的腳。

選擇鞋子尺寸的基本方法是，首先選擇在下午時去買，人類的腳在下午會稍許膨脹。選鞋時取厚的襪子及薄的襪子一起套在腳上，以在足踝處能插入一隻食指的大小最為合適，穿兩雙襪子的原因是為了今後登山時能有調節的餘地，至於材料或形狀就看個人的喜好而定。

選擇鞋子最重要的是要選好的店，最好是選能聽我們講話的店，不要只考慮出清存貨的

## 保養鞋子也是登山技術之一

登山鞋會依保養的好壞而壽命長短不同，好不容易才找到適合自己腳的鞋子，如何保養它使其延長壽命，是很重要的一件事。

弄髒了的鞋子先用水洗淨，用刷子將泥沙刷掉，細管部分可用舊的牙刷來刷淨。若鞋子裡濕了，用報紙塞滿，每天換新的報紙，放在陰涼通風處風乾，乾了之後皮革部分用保護油塗抹，要注意塗太多是造成鞋子變型的原因，等二或三小時後再刷一次，接著再塗好防水膏再用乾的刷子刷。

若是尼龍製的鞋子的話，只要除去骯髒，讓它乾了之後噴上防水液就可以了，這樣不但能防水且比較不容易馬上就髒了，這種防水液以含氟素的效果最好，此外若鞋子使用含有透濕性材料的話，要多注意透過的通氣孔是否有堵塞住的現象。

如果鞋底與鞋子的縫接部分塗上克布膠的話，會更具防水效果，但是像特別定做的鞋子，多半是用麻繩與鞋子來縫製的，要注意麻繩是容易掉的。

保養鞋子也是登山技術的一部分。

店，最好店家能給我們適當的建議，還有就是能有售後服務的店。

# 背包

背著製作良好的背包默默地走在山中，是很令人喜悅的。各種登山道具已被改良得相當進步了，讓我們也來看看背包的使用與選購方法。

## 適合用在攀登

登山用的背包由含框式的型式到前一陣子相當流行的無蓋型，以及尼龍製的耐磨型背包等等。

含框型背包因中間有隔層，所以放東西不是很方便，此外，這種背框因有框子在，所以不是能揹在背上很久，對登山時使用來說，略嫌不適。

無蓋型可以放進去許多東西，在背包的側邊做有很大的口袋，很適合放些經常要用到東西，此外，要裝東西進去會比較難以外，其背包兩側突出的構造容易被岩石角勾住，而使人

失去平衡，又因為它是棉製造的，容易受潮而變得很重等等，使得現在使用這種背包的人越來越少了。

現在流行的是又輕又方便的尼龍製耐用型。它的構造有三種不同的款式，①兩側有小口袋，適合於徒步旅行用，②袋子本身很大，可以放很多東西適合於縱走，③背袋本身很輕，可以放入攀登用的工具等。以上是依肩帶防止滑落為區分所做出來的三種型式。

若是由這三種中來選擇，選擇攀登用背袋適合用的場合較多，所以比較實際，因為攀登時比較要求平衡感，連帶的也要求小地方的作用要多一些，所以攀登時用的背袋就做得比較進步，背起來也較舒服。

但是攀登型背袋沒有大型的，若只是準備做三至四天左右的山中行，選擇種類多又實用的攀登型背袋應該是不錯的。

## 由登山者自行決定大小

冬季登山當然行李會比較多，有的人擔心目前自己擁有的背袋是否夠大、夠安全，再說，買背袋時看到的大小覺得很適合，實際在裝入東西時才發現裝不下而煩惱的人也不少，所以

以在買背袋時要仔細考慮自己的需求是很重要的。

背袋的大小與行李的多寡成比例，首先要考慮的是此行去登什麼山，因為無雪期的步行與積雪期的步行用的裝備是不同的，再來就是攀登岩石及峽谷或滑雪等，依各種目的的不同，行李內容也是不相同的，還有必需考慮的是，此行出門的天數，以及是住帳蓬或利用山中小屋等等。

容易出汗的人有必要多帶些衣服，怕冷的人也需多帶一件避寒，還有就是糧食等，儘量讓裝備輕一點，決定好行李的內容後，再選擇適當大小的背袋及種類。

根據實際需要一直增加背袋的數量是不經濟的，準備大、中、小三種大概夠用了。

若是還猶豫不知要帶多大的背袋去登山時，有一種方法可幫助你早下決定，就是叫做「謝拉夫」的體積計算方法，謝拉夫的體積就是指裝備佔背袋容積的二分之一至三分之一以下，但是這因為與技術、經驗、體力等有關，行李的多寡並不能絕對地要求一定的量。

以前流行小的背袋比較好看的說法，所以有人拼命地把東西往裡頭塞，結果把背袋弄破以致鬧出東西掉出來的笑話，相反地背袋過大，也許會被拜託幫別人拿東西等，總之過大過小皆不適宜，儘量選擇時慎重一些較好。

# 容易背最要緊

背袋最被要求的就是背起來舒不舒服，特別是容量在五十公升至六十公升以上的大背袋，如果背起來不適合背者的背部，那痛苦與疲勞是非常顯著的。

背袋要背起來舒服的重要條件是具平衡感，雖然這與裝行李的技巧好壞有關，有好的平衡感的背袋，它能與人體的行動配合成一體，這是在製作時就已考慮的。

具體地說，背袋在背部上時與背骨密著部分有防滑背墊，可防止背袋左右搖晃（如圖⑦部分），背袋側邊與圖中⑤均是調節扣，可調整多餘的空間，這些裝置可以防止背袋有過多的空間，一方面也可讓背袋保持平靜。

另一點構成背袋背起來舒服的要素是，肩帶與腰帶要調整至適合自己身體的長度。

在外國製品中有的只適合體型高大的西方人，東方人來使用就顯得太長不太適當，再說每個人背部的長短不相同，而在這部分就有一種可以調節長度的裝置，它叫背袋長度調節扣。這裝置是在背袋的肩帶上裝了好幾個的段卡，由這卡眼來找尋並鎖定自己希望的長度。這種製品適合背部較小，很難找到適合自己用的背袋的女性，相信她們會很高興。

## 背袋的各部分名稱與其功能

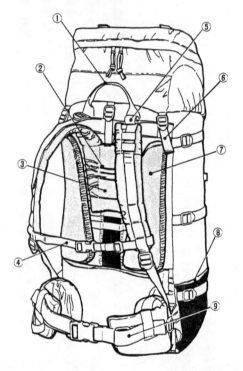

①提袋口：手提時手拉的部分。②肩帶的基部：由此處可調節上下。③背中墊：具背中央靠墊的作用也幫助汗的發散。④胸下帶：可防止背袋左右橫晃，減除腋下的壓迫感以及防止手腕發麻。⑤安定裝置：防止背袋前後搖晃。⑥雨蓋調節帶：可調節雨蓋至正上面的地方。⑦防滑背墊：可防止背袋左右搖晃。⑧放帳蓬棒口袋：可讓旁邊放著棒子不會掉下去。⑨臀部帶：在下腰處綁著。幫助背袋安定。

現在流行的背袋若由側面看，其線條已似人體背部的線條一般，腰帶及肩袋正好像是背袋的手足般，把人體抱著似地，以前的背袋，重量全靠肩膀來支持，現在的背袋則能把重量平均分配到背部去，由腰帶越來越粗，可以知道行李的重量已漸漸變成掛在腰的下面似的。

以前的背袋若人體做向前傾的姿勢，背骨就會很痛，現在不但沒有這種現象，反而能伸伸腰且快步的行李。

## 選背袋的方法

買背袋最好是由自己來選擇，所以要買時帶著實際要裝入背袋的東西，到商店去，挑好自己要買的背袋，再把東西裝進去實際地來回走走看，是最安全的方法。

首先看平衡感如何，是否會有背袋拉著人往後倒的傾向，或者背袋本身有一直往上昇高的感覺？還是行李裝入之後由上面往下押一押，在步行中是否會感覺脖子很累？是否有重心太往上，以致平衡感喪失了？再注意一下肩膀的背帶，有無阻礙到肩的活動？試著轉動你的二隻手腕看看？

再來要看的是縫製的牢不牢靠，背袋的底部要重疊二層比較牢靠，因為要承受行李的重

量，還有背帶連接背袋的部分也是容易斷的，注意檢查一下是否有仔細地縫製好？

此外背袋的布料及織布緊密度多半在目錄上皆有詳細記載著，其縫製用線的粗度是以DN來計算，通常是在四二○DN，密度則是以一英吋四方為單位來計算，普通大型背袋是八四○至一○○○支線。本來應該是線數越多越堅固，但相對地背袋的重量也會增加，這一點外行人不容易去看得清楚倒是個事實。

背袋的耐久性也要考慮，除了縫製及布料的強度以外，受紫外線過多照射也會有影響的，買背袋時就要問問店家是否有售後服務或可以拿去修理等。

布料本身已經過防水的加工處理，此外還有樹脂加工、保溫加工、泡泡加工，其中以保溫加工具柔軟性，最令人喜愛。

防水性不論做的多有技術，總是會隨著使用的次數漸漸地失去其作用，此時看起來不好看，可用一種特製的膠叫止目劑的東西塗在縫製的地方，可以有防水的效果，此外也可以利用背袋罩。

最後要注意的是背袋本身的重量，登山時行李越輕越好，所以背袋也儘量輕的較好。

## 裝行李的技巧

　　裝行李也是要講技巧的，首先要注意到行李的平衡感，要把行李的重量平均分配到兩邊，為了不讓背袋有被拉往後倒的感覺，重的東西要儘量靠背部放，重的東西不要全放在背袋底部，要把重心往上擺，這樣比較好背，再來就是考慮那些東西使用次數比較頻繁的儘量放在上面一格，或者放在外層有防水性的小口袋內，將東西分類仔細地擺，不但能節省空間而且擺的整齊自己看起來也很舒服，在背袋內放入大塑膠袋再放入行李，是很容易造成背袋破損，同時也妨礙行李的放入，背袋的品質越來越好了，裝行李也是一件令人愉快的事，所以如何裝行李是個很重要的技術。

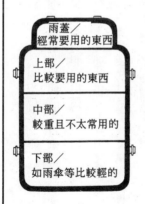

雨蓋／
經常要用的東西

上部／
比較要用的東西

中部／
較重且不太常用的

下部／
如雨傘等比較輕的

**左：裝行李的基本**：第一層是雨蓋適合放入地圖、羅盤等，第二層稱為上部可放入水壺、雨具等，第三層稱為中部可放入活動瓦斯爐、帳蓬等，第四層叫下部可放入輕的物品。

**右：附著在背袋外側的東西**，鐵鎬或滑雪棒等，難以放入背袋而且不是常用的東西，綁在背袋的外側倒是比較方便。

# 背袋的用法

背袋是個工具，善加使用就越能發揮其價值，如何裝入行李已在前面詳述過，背袋不單可以裝入東西，它還可依您的使用發揮其他的功能，比如說：

①可當睡覺時的靠墊。背袋的背部有加入海棉，可當半身用靠墊。

②背袋的最下層可當腳的保溫袋。有一種背袋開口用拉鍊來開關的背袋。

③在冬季山上時，可利用為帳蓬的布與睡袋之間的保溫作用。

④可當枕頭用。

⑤遇水需游泳時可當浮袋來利用。

⑥在來回車程的車廂內用背袋當桌子用。

⑦當應急擔架，用兩支棒子穿過背袋兩端可變擔架。

以上數項只是舉些例子而已，還應該有許多可利用的有趣例子，背袋是種方便的工具，巧妙地使用它會增加你登山的樂趣，背袋不只是裝東西，它也裝滿了人的智慧與經驗。

# 登山必須攜帶的物品

登山時必須帶很多東西，若把登山當成運動來玩是件危險的事。

## 水　壺

水要帶到夠喝的程度，有的人認為到了山頂就不用再喝水了，而把水壺的水全部喝完，其實這是不對的，應該留一些準備下山時喝才好，最少留下全部水壺的三分之一做為下山用，帶果汁登山也可以，不過若有傷口需要用水洗滌時沒有水就不行了，所以還是帶著水。

登山用的水壺種類有合成樹脂製的及鋁製的，最近還有一種不用時可以折疊起來的叫做利來斯水壺，其容量約在一‧五加崙至五加崙（一加崙約三‧八公升）。

鋁製水壺的壺口較小，冬天容易結凍，可以用舊的毛衣袖子部分當做水壺袋，晚上睡覺時放在睡袋裡面比較不會結凍，鋁製水壺的蓋子多半是用壓的，不是用金屬旋轉式，所以這

種水壺的蓋子用金屬線綑繞後再蓋上，就比較不會在背袋內有漏水事件發生。

在冬季中，除了水壺以外，用能保溫的熱水瓶會更適合，寒冷時喝點熱紅茶可以消除疲勞。

若有機會利用帳蓬的話，以一個人一公升取需水量來算，帶著二、三人能共用的水壺可以發揮更多的用途，假如水源在很遠的地方時，你會打從心理發出感謝之意，此外，登山前與糧食負責人商量，帶多少水去也是必須要的動作。

## 光　源

即使是當日來回的登山行動也是必須帶著它，人類的眼睛在晚上是看不見東西的，若有需要在晚間行動的話，沒有光源就什麼行動也無法做了。

若帶手電筒，一定要準備備用電池，例如在冬季的夜晚不得不出門時，可將備用電池放在胸前的口袋內，這樣可以防止因氣溫的降低而影響電池的電壓降低。

光源可分為手電筒或掛在頭上的頭燈，登山最好利用頭燈，這樣雙手才可以行動，最近有一種款式是利用鋰電池，它在低溫下也能長時間連續使用，是很方便只是價錢過高。

## 登山必備用品

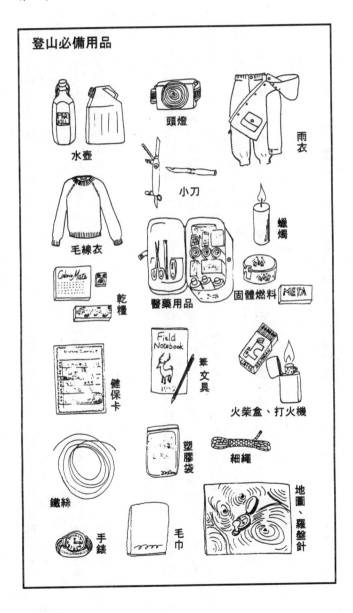

水壺

頭燈

雨衣

小刀

毛線衣

乾糧

醫藥用品

蠟燭

固體燃料　META

健保卡

筆文具

火柴盒、打火機

鐵絲

塑膠袋

細繩

手錶

毛巾

地圖、羅盤針

不管多沒有時間，只有光源這件事在登山前一定要檢查是否預備好了沒有。這種習慣最好一定要養成。

首先檢查電池還可以用嗎？備用電池及燈泡都準備了嗎？若背袋還有空隙的話，在電池與接點之間放一塊塑膠板會更好。

## 刀

有一種萬能刀還付帶著有湯匙、叉子、剪刀、牙籤等等，最好我們身邊經常放一把薄的刀子，以備在需要時隨時可以拿出來，特別是在露營時，除了作菜時要切菜用以外，當活動瓦斯爐的火在噴的時候，或由燃料來點火時等都需要用到刀子，還有若遇什麼意外事件，需將帳蓬的布割下來時也需要用到刀子。

有一種用二厘米細繩綁著可以掛在脖子上的紀念軍刀很適合登山用。

## 雨具

接近山頂時或樹林帶時，是可以使用雨傘，但若風勢由下往上捲的時候，就不方便使用傘

了，這時該用雨衣與雨褲，這種雨衣雨褲不但可以下雨時穿，也可以防風與防寒，在雨具下面用舊報紙稍塞在與身體之間的空隙，略微有的空氣層能給身體帶來溫暖。最近有一種使用葛阿特克斯新素材做成的雨衣，價錢很高，是種很貴的雨衣。

## 其　他

防寒具、乾糧、蠟燭、醫藥品、固體燃料、火柴、文具、保險證、鐵絲、細繩、地圖、羅盤針、塑膠袋、毛巾、手錶等等都有了，這裡面還有些特別重要東西，待在其他項目時再說明。

此外，帶著去會更方便的東西如⋯指甲刀、針線、膠帶、高度計等。

# 非常用品

在大自然中，人類是渺小又無力地生存著，但是會去登山的人卻可以知道如何求生。

## 精神與體力很重要

非常時期用的工具該帶那些呢？若遇到氣候不佳，或受了傷，或遇到意外等，而對象又是大自然時怎麼辦？所以在準備裝備用品時，不得不去考慮什麼東西可以在不時之需幫助我們延續生命，若考慮到裝備需輕量化，就得有犧牲舒適生活的心態才行。再來就是，在非常時期為使行動能冷靜、提升求生意志，平時鍛鍊充沛的體力及培養巧妙地善用非常用品都是非常必要的。

在考慮需要些什麼非常用品之前，我們先來想像一下在山中不能動彈的原因是什麼？

譬如：風雨增強了，會冷。或現在身在何處又不明白。或有同伴受傷了。天色漸漸暗了

下來。無法動彈，負傷同伴的緊急救護完了之後，必須趕快選一個能暫時安身的地方。

在這種時候最需要的就是沈著，抱著不服輸的心態來行動。然後選擇有下列條件的地方做為安身處。

①風勢弱的地方，②沒有落石、山崩、出水的地方。最好還是地面平坦的地方。

有了安身的地方就可搭帳蓬露營了，這時將帶來的用具儘量活用，儘可能做到有個舒適的露營生活，至於與露營有關的請看下面。

## 露營的基本

**在風雨中保護身體**　張開袋狀帳蓬（底部分割開形狀的），儘量用繩子或樹枝將帳蓬張大，它應該是可以容下二至三人的程度，最好準備每一人一塊鋁箔墊子。

**保溫方面**　保溫就是「讓溫暖空氣留存」之意，換句話說就是躲避風雨。譬如說特地換穿了乾的衣服，馬上又弄濕了就沒有意義了，即使在夏季的山中，穿著濕透了的棉布內衣，因而疲勞凍死的例子很多。

只要能稍有避開風雨的狀態下，就不要遲疑，馬上穿上薄的毛衣或毛巾布的上衣，讓皮

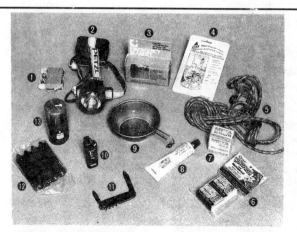

**一定要記得放入背袋中的東西** 除了上述以外還必需帶毛衣、乾糧、地圖、水壺。①備用電池、②頭燈、③緊急斷熱墊、④羅盤針、⑤細繩、⑥防風防水火柴、⑦固體燃料、⑧固體燃料用的管子、⑨金屬製杯子、⑩防風打火機、⑪刀子、⑫⑬蠟燭。

## 非常用品一覽表

★火柴：完全防水的二盒。

★打火機：十元一個的或其他型的一個

★固體燃料：一箱

★蠟燭：一支

★金屬製杯子：一個

★露營用墊子：一塊

★乾糧：二至三日份。（以上有★記號的東西放在同一個袋子或箱子中）。

毛衣：薄的能防水的帶一件

發泡墊子：一件

急救藥箱：一套

細繩：三至六厘米的尼龍繩五公尺長

刀子：一支

頭燈：一個

備用電池：防水處理後的，最好帶新的一個

報紙：防水處理後的，約早報一日份

笛子：一個

袋狀帳蓬：二至三個人的一個

活動瓦斯爐：人數多的時候一定要帶一台

無線電話：準備的話比較安心

膚直接與其接觸較好，最好出發前將毛衣用稍大的塑膠袋套上以避免弄濕，也可以考慮與露營墊子一起放。

此外還要注意由地面傳上來的冷感。可以考慮用墊子或背袋墊著，或者用樹葉或樹枝來墊著，如果用報紙，就直接讓塑膠袋套著就好，這樣可避免弄濕。

**水的方面及加熱**　若有了金屬杯子，用固體燃料及蠟燭，還有不會弄濕的火柴或打火機的話，雖然花些時間，在積雪期中也是可以得到水的，如果可以弄些溫的東西喝，可以幫助體力的恢復。

固體燃料及蠟燭可以當作起火的火種來用，一定要記得帶，火柴可放在空的底片盒內。

若附近有樹木，可將樹枝折斷用來起火，起火可以使身心都得到溫暖，增加力量，但是這只能在生命有危險緊急狀況時用。

起火是求生術中的重要一項，不論是平常時或在安全的河原或雨中，如何起火的技術最好都要學會。

此外，市面上販賣一種弄濕了或在有風的情況也能點火的火柴，打火機也要防風型的瓦斯打火機等，若二人以上的小團體，一定要帶著活動瓦斯爐當緊急用具。

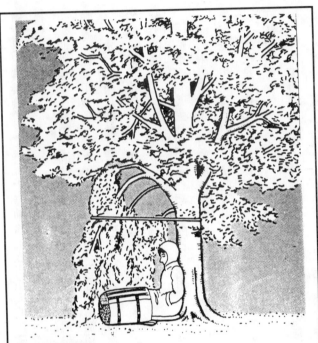

## 非常時的露營

　　原本預定好去簡易露營，結果意外地變成非常時期的露營，這種露營是已經處在緊急狀態了，現在最需要的是沈著冷靜的判斷及儘量利用身邊有的東西。

　　上圖是利用樹的一個例子，用細繩將樹枝拉下綁在樹桿上，製造出一個避風雨的地方，然後拿出所有能穿的衣服穿在身上，然後再穿上雨衣，儘量不要讓身邊溫暖的空氣漏出去，讓腳伸入背袋中，為防止地面上來的冷感可用樹枝或套著塑膠袋的報紙墊在臀部下面，此外再自己想想還有什麼可利用的方法。但是在雷雨時，坐在這種樹的下面是很危險的，最好儘量離開大的樹木。

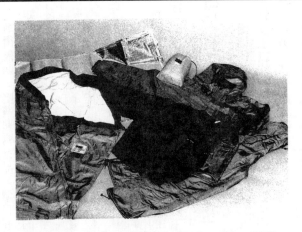

露營必須品：由左開始防潮袋、墊子、毛衣、帳蓬。

### 起火的方法

　　用乾的木柴最理想。如上圖般先用乾報紙扭成一棒狀，再加上小樹枝，然後可用較粗的，等火著了以後可用固體燃料或蠟燭來燃燒得更強。如在雨中或雪中則可像左圖般，做成一個火床，上面放些小樹枝、等火勢加強了可把小樹枝取走。

**取得能源** 吃些非常食品，讓它在體內燃燒，非常食品只要具有下列條件，都可以算是的食品。

，如熱量要高，即使不加熱也可以吃的，容易吃的，吃了以後馬上能在體內將糖份變成熱量

經常帶著出門的非常食品有下列數種：加糖煉乳膏狀的二條、熱量餅乾一包、糖菓適量、小熱狗一支。其他還有：巧克力、軟糖、乾果實、蜂蜜、冰砂糖、乾燥肉、羊羹或者其他想吃的，量多少都沒有關係。

把預備糧食與非常食品不分清楚的人很多，非常時候能馬上一口就放在嘴裡，預備糧食是在糧食不夠時才拿來用的糧食，所以速食麵是不適合拿來做非常食品的。非常食品只在非常時候才吃的，所以絕對不要忘記帶去，通常這種非常食品會又帶回家的。

## 假如有了就方便的非常用品

**受傷的緊急處理：** 假設有了急病患者或有人受傷的話，一定需要各種急救法及醫藥用品，急救法以紅十字會或各地登山協會所教的去利用就可以了，對於休克或骨折、火傷、日射病、凍傷、高山症等因山而引起病況，有的可能造成生命威脅，這方面知識希望多具備之。

急救用醫藥品約有：三角巾、彈性繃帶、布製膠帶、局部繃帶、紗布、體溫計、小剪刀

、鋏子、消毒藥、鎮痛劑、綜合胃腸藥、綜合感冒藥、抗過敏軟膏（日晒、蟲咬）、脫脂綿等等，最好都帶著放在背袋。

**連絡方面**：需要後援時若有一台攜帶型無線電話通信機會安心許多，若有執照的話，有一台阿瑪珠無線通信機更佳，只要緊急時才用所以一台就足夠了。另外，最好再準備一個哨子，好方便呼叫在近處的人。

**修理、加強、逃出**　是單純的用具但用途很廣。準備細繩約六厘米粗的尼龍繩長五公尺。可用在加強帳蓬張開等多方面使用。刀子以瑞士製的阿米刀單刃刀最好，若有加上開罐器程度的設備就用法很多了，除了切以外，還可以彫刻、斬割。雪崩時必需由帳蓬中死裡逃生等用途很多，最好常帶在身上。

**照明方面**：蠟燭與頭燈都是必需要的，頭燈用的電池一定要多準備幾個。

**知道現在位置，知道方位**：地形圖與羅盤針一定要記得帶，也一定要知道使用方法，地形圖以二萬五千分之一的（或五萬分之一的）最為有用。在積雪期的廣大草原中一片白茫茫的，沒有羅盤針根本無法行動。方位儀以裝入油來使用，奧麗恩達琳肯最適合。

這些非常用品最好裝成一袋。即使是當日來回的登山，也帶著它會比較安心，因為對象是大自然，多用點心是不會錯的，在平時可多用來練習露營的種種技巧。

# 由春季到秋季的衣著

登山是一種長時間身體都在動的運動，考慮準備一套運動服式的登山服是有必要的。

## 適合自己的衣服

說起要登山，就令許多人想起尼克牌的毛料運動衣。

許多的人都會這樣聯想起來：在山中小屋的台階上往屋裡看，會看到一位似有相當登山經驗的中年人坐在那兒，令人十分尊敬的場面，而那中年人就是穿著尼克牌的運動衣。是否正要開始登山的人就最適合選擇這種衣服呢？其實也不見得，只要多去留意，再加上自己的創意，還可以找到更適合自己的。

確實尼克的衣服在膝蓋處有伸縮性能，但是夏季很熱、冬季時腳部會感覺到好冷。所以如果考慮到一年中都要穿到的話，去找更舒服又流行的衣服也是可以的。從自己身邊已擁有

看似行家的服裝

的多加利用也很重要。

夏季服裝最好就是讓皮膚觸感良好又通風的衣服，不管什麼衣服都可以，若用來禦寒的話，準備毛衣一件及全身型的雨衣一件大約就可以了。

若是春季或秋季的登山，因各個山的高度及形態不同，所需要的衣服也會不同，若遇上下細雪或刮強風，有時會連內衣也溼透了，只好冷得站著發抖。

所以沒有一定的規則可以考量，登山的衣服就是這麼地重要，把自己要去的山多研究一下，再做決定。

## 內 衣

A、棉：給皮膚觸感好又吸汗，但是弄濕了就會黏著皮膚令人不舒服，而且是令體溫散失的最大原因。

B、純毛：纖維的油脂分不會吸水，即使弄濕了也會有溫暖的感覺，價錢較高，夏季的登山時穿著會過份溫暖。

C、化學纖維：最近有發展出較好的東西，但不論是對皮膚的觸感或弄濕後的保溫等，

利用日常衣服去登山的款式

一般市售的運動服即可
，胸前有扣子可以有調
節體溫的作用，口袋加
蓋較理想。

用大手巾捲
起當腰帶

有大口袋的褲子
較方便

穿起來又輕又好走
的登山鞋

效果均不太好。

D、奧龍：是化學纖維的一種，是最近才有的材料，與目前的理想相當接近。奧龍是美國的杜邦公司的產品名，是一種乾式的壓克力纖維，同樣的東西在西德的貝爾露公司也生產一種叫杜諾巴的，日本販賣的則由東麗公司生產濕式的壓克力纖維做的阿克阿龍。

## 上　衣

登山用的運動衣以平常穿的就可以了，最好是口袋要大，若有加蓋則東西不容易掉落就更適當了，長度最好是與背部一樣長較好，款式與色澤最好能表現出自己個性的最好了，但是登山到某一高度天候變化就多了起來，純毛或奧龍等材料製的上衣比較令人安心，是一個事實。

## 褲　子

只要是穿起來舒服的褲子就可以了，只是喇叭褲卻不適合。

最近有相當多的人穿著卡其料做的運動衣褲，好穿又方便非常適合活動，男性的話，因

**利用日常穿的上衣去登山**

襯衫　　　　　　運動衫

運動衫　　　　　　圓領衫

運動衣上衣

褲前沒有拉鍊要上廁所是較不方便，因為是卡其料縫製，容易透風，但同時也易被樹枝勾住，這點要先知道才好。

## 短褲

穿短褲要注意在岩石處或草木多的地方，容易被磨擦受傷，又在大太陽底下會日晒受傷，而致第二天不能行走，但是，在低山處或夏季的山中行而已，就十分方便又舒適。若與尼卡霍斯併用，就不用擔心腳會被草割到，同時也可以調節體溫。

## 襪　子

襪子是登山鞋與腳之間的一種緩衝工具，它需備有保溫的功用，最好是跟注意內衣一樣地注意它，材料方面以純毛及奧龍為較好，奧龍一〇〇％的襪子很快會磨損破，純毛與奧龍混紡的東西，觸感佳又具保溫性，強度也相當令人滿意。

襪子最好的尺寸就是適合自己腳的尺寸，過大或過小是造成雞眼的原因，冬季容易造成有凍傷的危險。

# 帽　子

除了遮太陽光以外，也有保護頭部的作用，登山時最好一直戴著帽子，種類非常地多，只要適合自己的頭部，跟自己的臉能相配的就可以了，除了需防水以外，帽舌大的比較好，一方面較具防晒作用，一方面是下雨時帶眼鏡的人較不會滴濕了鏡片。

# 露營的生活用品

露營生活要求的就是快樂的飲食與舒適的睡眠，有了好的生活用品，才會有充實的登山行

## 食的用具

要去露營的登山者，背袋中幾乎放了一個家庭該有的東西，不管是休息、飲食、宴會、睡眠要用的，幾乎都具備了，所以，巧妙地選擇讓自己有個更充實的登山。

**活動瓦斯爐（火爐）** 是最重要的工具，依使用燃料可分為瓦斯爐、石油爐、汽油爐等三種，此外還有用酒精或固體燃料的。

要帶去的種類及個數依登山日數、登山形態、人數及食譜而不同。最好再準備一塊與瓦斯爐同樣大的三合板當底座，會更好。

A、活動瓦斯爐：有了這種爐子非常方便，燃料的補充是用罐裝瓦斯，裝入簡單又方便

，而且不用為使燃料氣化而先溫熱燃料，以前的活動瓦斯爐若在寒冷地帶，燃料不先氣化火力就會減弱，現在寒冷地用的燃料已經開發出來了，還是高熱量強力型的。

唯一的缺點是因廠牌不同補充用的瓦斯罐大小也不同，沒有辦法通用是很可惜的，燃料的價格也蠻貴的，這種罐裝瓦斯用完就必須丟掉，無法再充填，記得在要丟掉的瓦斯罐底部一定要打一個洞才好。

Ｂ、石油爐：石油爐的燃料須先弄熱使其氣化，所以要用固體燃料、也可以用燈油，使用上可以說方便而且價錢也便宜，比起汽油是起火比較慢，但對新手來說比較適合。因火口容易堵塞最好準備一隻清掃火口用的針。

Ｃ、汽油爐：汽油爐的火力很強，在冬季登山時用很適合，只是點火很容易所以要非常小心。若需燃料補充時，千萬不要在有燃燒蠟燭的帳蓬內，一定要養成補充燃料到外面去補充的習慣，它所使用的汽油並非汽車用的汽油，而是一種白色的汽油，還要注意的是冬季時，注意新手拿汽油筒時不要被燙傷了。

**炊具方面**　有各種大小成一組的，材質分鋁製與不銹鋼製，鋁製品比較輕。炊具比較佔位置，要包入行李袋中也很不好放，所以登山要用的話，不必帶全套，只要帶必需要用的就

各種瓦斯爐

● 活動瓦斯爐

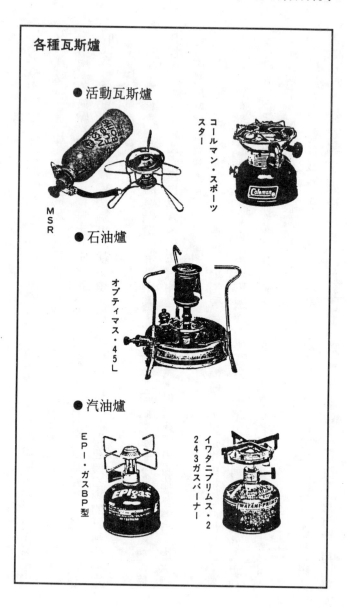

コールマン・スポーツスター

MSR

● 石油爐

オプティマス・45L

● 汽油爐

EPI・ガスBP型

イワタニプリムス・2
243ガスバーナー

好了，鍋內空間部份可以塞入一些其他的物品以利用空間。

冬季登山時可將冰雪溶化後製成水喝，所以大一點的鍋子是比較方便。此外，現在的有柄煎鍋已有不錯的加工處理過，東西煮起來不會有燒焦味，是方便了許多。

**餐具方面**　大概可分為金屬製與塑膠製，金屬製可以直接放在火上，但是沒有經驗的人容易被燙傷手，嘴唇也容易被燙傷。塑膠製的雖沒有被燙傷的可能性，但不能直接放在火上煮，是比較不方便。

湯匙及筷子：有賣裝成一套的，不用特別準備登山用的，用普遍的就可以了，筷子不要用塑膠製品，因為它過熱就會變形，用衛生筷，準備二或三雙再加一支小的湯匙就很夠用了。

若背袋還放得下，帶一個能直接放在火上的金屬製餐具去，比較方便。

# 睡　具

**墊子**：若在山中睡，要注意地面是會冷的，為了消除一天的疲勞，補充第二天的體力、準備一件睡覺用的墊子是很重要的。墊子的種類很多，有充氣式的及氣泡式的。

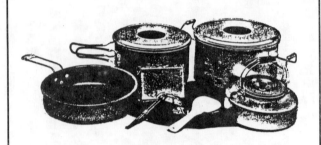

　　數種鍋子可重疊成一組非常方便，大約是六至七人用，有柄煎鍋是經過不黏鍋加上處理過，還付加有飯匙、湯杓、海棉等。

**固體燃料爐：**緊急情況時有這個鍋子在就安心了，通常它也被當成餐具用，左邊的容器中央處是放固體燃料的。

**合成樹脂加工過的煎鍋：**使用方便，可利用在各種料理上。

氣泡式的除去空氣後就可折疊起來，只要不使開口的洞打開就好了。氣泡式沒有開口的洞可以打開，所以顯得比較厚，同時溫暖的程度也不相同，沒有辦法將其體積弄得較小一些。

現在有一種充氣式與氣泡式組合起來的，它能自動地充氣。

總而言之，選擇墊子時必須配合帳蓬的大小，最重要是能溫暖，若帳蓬選在稍有傾斜地方的話，因摩擦較少，睡覺時會不自覺地漸漸滑落，這點最好注意一下。

**睡袋**：以保溫程度可分為夏用、三季用、嚴冬用三種。

材質分為羽毛及化學纖維，羽毛比較輕又溫暖。

形狀就以人類的形狀的叫媽咪型，以外還有信封型以及袋子型。拉鍊的位置有三種不同的，可分上拉鍊型，側拉鍊型及無拉鍊型。

冬天用媽咪型及無拉鍊型的比較理想，雖然穿脫不方便，但沒有拉鍊會壞的顧慮，同時收的時候也很方便。

材料方面以羽毛八十％羽根二十％的比例比較恰當，如果是羽毛一○○％，反而膨鬆的不夠大會覺得冷，羽根多的話只是體積大而已，羽毛與羽根合起來的量最好在七○○公克以上，布料方面當然是以葛阿達克斯新材質是最理想。

## 睡袋的形狀

媽咪型、側拉鍊型

媽咪型、無拉鍊型

媽咪型、上拉鍊型

袋子型

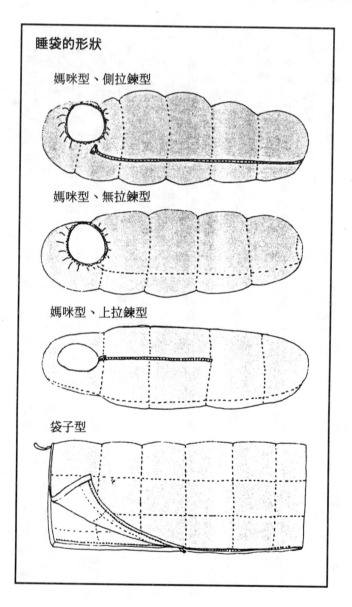

# 糧　食

人類一天要三餐的飲食，吃是生存下去的基本條件，特別是登山時，吃是件快樂的事情，也是很重要的一刻。

## 登山是一種重勞動

登山真的是一種重勞動，所以有必要做熱量及營養的補給，所謂補給就是吃糧食。

若是當天來回的短程登山，對營養的補給比較可以不重視，該重視的是熱量的補給，在登山時，體內的糖份及水份消耗很大，最好是像馬拉松的選手一樣，在賽程中間往口裡倒下飲料及塞入可飽腹的東西。

若是四天以上的登山，除了注意熱量以外，營養的執行及攝影就必須要重視了。

## 適合登山的糧食

若是仔細地想到就會覺得真的好難，首先①要重量輕且體積不大，②要易消化且有飽腹感的，③不容易腐敗的，④不需要太多水份的，容易調理的，⑤讓人覺得好吃的。若能具備上述的五項就是理想的糧食了，事實上，無論如何總是會有其中某一項得犧牲才能完成糧食計劃表出來。

食品約可大致分為數項。

A、水份：水分攝取不足會變成脫水症。

B、碳水化合物（糖質、澱粉質）：因為能馬上變成熱量，當作行動中的糧食最恰當。

C、脂肪：有飽腹感，具高熱量體積小，僅次於碳水化合物是產生能源的最佳物質。

D、蛋白質：是維持體內組織必須的營養素，吃了會令人有滿足感。

E、維他命、礦物質：具調節體內生理機能的功能，要帶含有此類要素的食物，不如帶著綜合維他命劑比較方便。

如何調配讓營養保持平衡的食譜是很重要的，由別人來建議也很難，不如想一想自己想

## 簡易早餐（例）

### ①稀飯

　　用什麼米都可以，或者是前晚的剩飯也可以，多加一些水煮成稀飯，如果想做成中華料理味道就加入中華湯的結晶體或海菜湯的結晶體。若想吃日本味道的話，就加茶漬的結晶體或是速食味噌湯，若想吃西式的話，加入西式濃湯的結晶體就可以，若再加些蔥屑或青菜也是不錯。

### ②熱狗與蔬菜湯

　　在已沸騰的鍋內加入熱狗、高麗菜、洋蔥及其他容易煮熟的青菜，煮開了之後儘快把高麗菜撈起瀝去水份，再與熱狗一起夾在麵包中，或是用吐司將其捲起來抹些番茄醬或芥茉醬即可食用。

　　在煮過青菜的鍋內放入西洋濃湯的結晶體就成為蔬菜湯了。

　　為了泡飯後用的咖啡，請繼續讓鍋內煮些開水，這樣就有一餐愉快的早飯了。

吃什麼，再看是否Ａ至Ｅ都有就好了。

Ａ、午餐、行動食：考慮可以不用火且馬上可以吃的東西，若是當天來回，可用飯糰之類的便當再加些糖菓或巧克力當點心就好了，若是長期的，就得考慮食品會不會壞的。

例如：餅乾之類的麵粉加工食物，乾燥水果似的乾燥食品，或甜納豆、花生、熱狗之類等等。

冬季登山或攀登岩石，大部份是行動中把糧食放在口袋，然後一邊走一邊吃的行動食比較多，很少是集合成員在一起共吃午飯的，所以編造計劃時這一點也要考慮到。若是準備帶著去，最好出發前就用塑膠袋包好，一人一袋比較方便。

Ｂ、早飯：最好是不要用很多水又能一下子就做好的，容易吞食且是溫暖的食物。例如：稀飯、湯麵、熱湯及麵包等。無論是夏季或冬季，早餐都必須快些結束，以便空出時間早些開始出發行動，最好事後整理也要快的。

Ｃ、晚飯：是一天中最可以多花時間來弄的一餐，最好想些很充實的菜單，最近有很多新的食品出現，這類食品可以在登山時使用，在超級市場陳列出售，不妨去參觀研究看看。

例如：咖哩、麻婆豆腐、火鍋料理、春捲、餃子、豬肉湯等等。

D、**帳蓬餐**：在一天的活動早些結束時，或者因下雨或下雪無法行動時，就比較有時間來做飯及享受飲食，即使多花一些時間做飯也會覺得趣味無窮。

例如，夏天做些涼麵也蠻受歡迎的，若是冬天，可煎甜餅等等，若有餅乾之類的，可以在餅乾加果醬或熱狗等，只要稍微用心一下，可以做出很多小巧又可口的東西。

E、**預備糧食**：長時期登山，預定多幾天的糧食是必須的，假設，停留的數日中因比較不能行動，所以飲食量可以不用到一般的量即可，譬如一天預備二個西菲斯（只加水或熱水即可食用的乾燥食品，如泡麵、雞肉炒飯等），以及一些餅乾。用這個乘上預定日及人數即知道必須準備的量。

F、**非常食**：是非常事態發生時才用的糧食，若沒有事情發生，通常都是帶回家的。

# 帳　蓬

可以搬運的家──這種用布及棒做成的。帳蓬也許就是由這句話聯想出來的吧！期待你充分地利用這功能良好的帳蓬，來過個充實的山中行。

## 快樂的露營生活

若是在山上住宿，不是利用山中小屋就是利用帳蓬了，有小屋可以利用，當然是很高興的事，但是，若住宿在帳蓬內，那快樂可是加倍。

帳蓬只是一塊布做成的，為什麼住在那裡面心裡就有一種和平的感覺，真的有感覺到「我是在山上」呢！露營生活令人真正感到是身處在自然中，在大地上身心具讓大自然包圍著。

最近有許多營地，不但是小屋的附近，連其他地方也禁止讓人隨意地搭帳蓬了，露營生

## 帳蓬的種類

到登山用品店去看看，有許多種類的帳蓬，這個也好，那個也不錯，對第一次去買的人來說，這是最令他們猶豫的了，除了價格高以外，因為是長期使用的東西，慎重地挑選是必要的。

帳蓬約可分類為四種：①家型、屋根型帳蓬。②魚漿板型。③威恩八型。④山洞型。

①**家型、屋根型**：正如文字所示，它似一間屋子一樣的三角形帳蓬，這種型在林間學校用的人比較多。

②**魚漿板型**：正像是半圓形的魚漿板一樣，在冬天的山上可以看到很多，最近使用的人漸減少了。

③**威恩八型**：在屋根形的中央用半圓形的支架支撐住，是冬季中抗風性最強的一種。

④**山洞型**：近數年非常流行，適合於夏、冬兩季。

活除了風雨以外，冬天怕下雨、雪崩等自然現象的影響，而且比起在小屋住要多準備很多的行李，雖然現況是這樣，但是仔細想想露營生活還是有很多好處的。

## 到目前為代表性的帳蓬種類

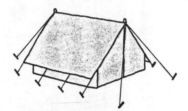

家型、屋根型帳蓬

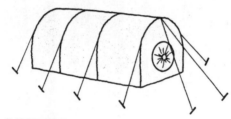

魚漿板型帳蓬

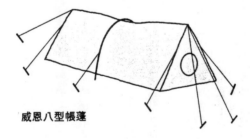

威恩八型帳蓬

# 山洞型帳蓬介紹

這四種帳蓬中以山洞式帳蓬為最廣泛地被使用，它的重量輕而且居住性能非常好，依製造廠家的不同式樣也不同。它不像其他帳蓬需用棒子支撐，它會自然地站立起來，所以也可以叫做自立式，它的構造不是很大，但是用在登山大約可以容納八個人，為了使重量減輕，它用的棒子十分地細，所以張開網支撐時正確性是很需要的，如果張開帳蓬的方法用對，可以加強帳蓬本身的強度，如果歪了，給支撐的棒增加了不需要的壓力，這就是造成破損的原因。

這種山洞型帳蓬還分三種類型。

**無吊型**：由棒子上將帳蓬布套上而已，是最容易搭的一種，但是在強風中帳蓬衣被吹走的情況不少，所以帳蓬衣要套牢在棒子上才好。

**吉奧特式**：是種除了在中央有二支棒子交叉以外，兩側再插入一隻棒子的形式，這型是山洞型中構造最佳、最可以信賴的。

**中央交叉型**：棒子在中央，另外在附近還有交叉著的一種形狀，帳蓬的角落高度比較高

**代表性的山洞型帳蓬**

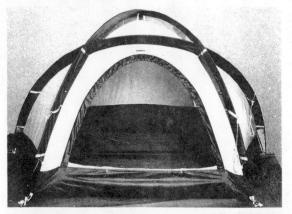

ICI‧葛阿特克斯‧吉奧特式、二～三人用　材料是葛阿特克斯，棒子是鋁棒中空型，重量3.4公斤。

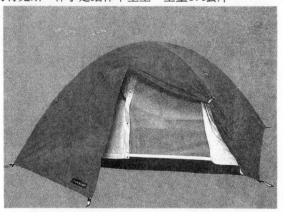

但羅浦V300，三人用　材料是尼龍、棒子是鋁棒中空型、無吊型，重量1.5公斤。

**艾絲巴絲·瑪基西姆（全年可用）二至三人用**　帳蓬布料是尼龍、棒子是鋁棒中空型，中央交叉型、重量1.8公斤。

### 帳蓬的大小與人數

　　若需計算幾個人共用一頂帳蓬時，以一個人五十公分的寬度來計算即可。為什麼有的帳蓬標示二至三人用呢？以國際規格一個人六十五公分來算，體格大的人只能住二位，若體格較小就可以住三位。

，住在裡面不會碰到頭是比較舒服，這種形狀收拾時好收以外，搭也算很好搭。

## 帳蓬布料介紹

帳蓬的布料多半是尼龍，這種尼龍多半已有防水及撥水的加工了，還有一種用金屬薄板加工過的三角布料（govetex）及圓特洛特（entrant）。

**防水與撥水的說明：**現在在冬季及夏季被使用的帳蓬，材料的厚薄多少會與天氣不同而有差別，不是難燃加工過的東西一定好，難燃加工並不表示絕對不會燃燒，關於帳蓬的防水性能我想可以不用這麼去重視，為什麼呢？因為夏季會很熱，冬季帳蓬內的水滴會結凍，這樣會有缺氧的危險，所以考慮防水性不如來考慮通氣性為重要，目前被使用的帳蓬布料多半是立斯得普或巴拉秀得布。這種質料若破損的話可以拿去縫製加工。

**三角布料：**現在許多雨具或防風防水用的上衣均是用三角布料材質來製造，目前為止似乎沒有比這更好的布料，真可以說是夢般的布料。

三角布料材質既有這些優點，被考慮用來當帳蓬是當然的事，但是沒有像當初那樣被設想成會被更廣泛利用，是因為它的重量稍微重了一些，而且拉起撐開時常用力拉，價格方面

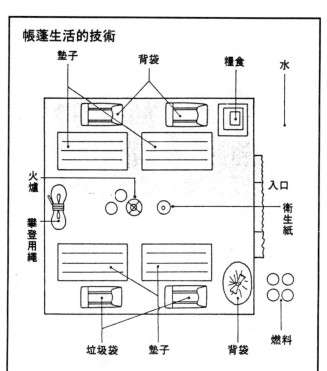

帳蓬生活的技術

墊子　背袋　糧食　水

火爐

攀登用繩

入口

衛生紙

垃圾袋　墊子　背袋　燃料

　　每個人的座位決定好，舖上墊子，在墊子與帳蓬之間放著自己的背袋，背袋與墊子之間就是私人的空間，在入口的左右選擇一處乾淨的地方放糧食與食品等。在同一邊的帳蓬外放著水。在相反的一邊就是髒的地方，放置垃圾的地方，同一邊的帳蓬外則放燃料等。繩子或無線通話器等共用設備就一起放在帳蓬的中央，火爐在使用時放在中央，不用時確認已經完全熄火了才移到垃圾的旁邊，其他個人物品不用時均放入自己的背袋中。刀子及頭燈、打火機等都各自放在自己的口袋，隨時準備可以用的狀態。衛生紙用塑膠袋裝著放在中央，讓大家一起用才方便。

比尼龍布及天達龍布經過防水、撥水加工後的還要高。

再來就是在表面形成的水滴不會流動，所以撥水加工要做的更完善才好，若是考慮了一些，就會變成特別做出來的新材質反而變成是厚品的尼龍布而已，撥水加工用氟素的防水液或噴霧比較好，但是要讓防水加工做得平均意外地很難做到。

最近又有非常輕量型的蒸氣透氣性新材質做成的帳蓬，以後可以買來試看看。

**圓特洛特：**有一部分帳蓬是用這種材質，通氣性沒有govetex及米克洛特克斯好，價格是比govetex便宜，它處在尼龍布與govetex之間。

結論是各種材質皆有長處與短處，綜合性地說，具防水及撥水加工的尼龍布應該是最具耐久性與普遍性了。

## 支撐帳蓬的棒子

支撐帳蓬用的棒子真的是改良得非常快，想起以前用大的竹子來撐帳蓬真是不可思議，後來有了鹽化塑膠的棒子出現，得到很好的評價，再來的玻璃纖維重量就輕的只要三分之一，直到碳纖維做的棒子出現了，「帳蓬好重呀！」這種概念才一掃而空。

帳蓬用的棒子可分為下列三種：

**玻璃纖維棒**：非常輕又強靱，特別是中空之後重量少了相當多。

**碳纖維棒**：非常輕。以前曾有在中間斷裂的現象，現在已改良相當好了。

**鋁合金棒**：非常輕又強靱，最近出現的鋁合金是超級鋁合金，可以說是目前最佳的材質，只是它是金屬的，在冬天登山的新手在使用上要多注意。

# 草鞋

把真正乾草做成的草鞋穿上後緊緊地綁在腳上，一邊頂著瀑布流瀉下來的水珠向上逆行，選擇適合自己的道具做一次峽谷攀登，去品嚐一下日本特有的登山之旅。

## 品質漸差的草鞋

草鞋的材料是用乾燥了的稻草，依著腳形編織出來的。用生的稻草編的草，比不上把稻草打一打後再用力編出來的耐用，穿起來的感覺也不同。但是現在想要找到這麼好的草鞋已經不太容易了，要走完一座峽谷，以前只需要一雙草鞋，最近不準備二、三雙就會令人不安心。

有一種草鞋是用合成纖維做成的繩子編成的，外觀看起來與稻草編的相同，但是走在岩石上效果就不好了，它特別會向橫的方向滑，優點是消耗的慢而已，所以最好是不要用它，

**草鞋的穿法**

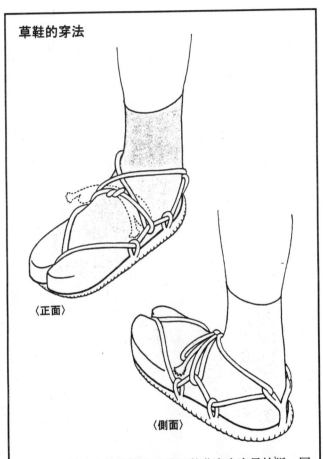

〈正面〉

〈側面〉

　　把草鞋充分地泡過水才穿，乾著穿會容易拉斷，同
時也不好拉，弄濕了後效果也比較好，穿好之後多餘的
繩子為不造成困擾，可以把它弄斷，尾端打一個節。草
鞋一定要穿著在腳中央，否則會難步行且消耗得很快，
草鞋的穿法及綁法如上圖。

羊毛纖維編織成的草鞋比較好一些，它與真的草鞋具相同效果。

## 二種不同的足袋

穿著草鞋攀登峽谷，大多是要先穿上這種地下足袋。

這種地下足袋分為農耕與搭鷹架工人用二種類，農耕用的底部較厚，足踝部分比較淺，工人用的底部比較薄，足踝部分比較深，別釦的數量也分三個、六個、十二個三種類，只要不會把足踝綁太緊就可以了。

地下足袋在進入水裡後會比乾著的時候稍微伸大一點，別釦在剛穿下會顯得很難扣，等穿了一下之後就可以調節了。

穿著淺的農耕用地下足袋時，保護足踝到膝蓋之間形狀似襪子的叫腳絆（賣木綿製去水性良好的店現在很少，像下頁照片所示的發泡橡膠製的倒是有賣），也可以利用足球或棒球隊用的尼龍製長襪。毛製品因為吸了水後會變得很重，因此也不適在潮濕草地上穿。

若是考慮到要爬到山頂或是途中會有稜線出現的話，選擇農耕型是比較適合，若是在山谷中行動或是想要多去感覺草鞋的味道，則以搭建鷹架工人穿的比較適合，依您個人的喜好

## 攀登峽谷用鞋

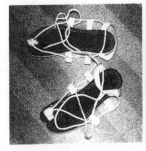

毛氈草鞋

地下足袋

溪流保溫足袋

溪流鞋

發泡橡膠製腳絆

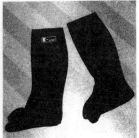

溪流襪

及目的去選擇適用的類型。

## 溪流型足袋

地下足袋在潮濕的岩石上容易滑是其缺點，所以一定要穿上草鞋才行，能合理地解決這問題的就是溪流型足袋。也被稱為免滑足袋或釣魚足袋，因為它也使用一種叫氯丁橡膠海棉的新材質所以也稱為保溫足袋，總之，地下足袋的底部都是貼有類似羊毛纖維做成的厚布所做成的厚底，足踝部份有短的拉鍊，也有一種像是長襪一樣由足踝部一直編織上來的。

不管那一種其安定效果都很好，可以發揮出草鞋般的威力，到足踝以上的足袋若泡在水裡過久，則鬆緊帶部分會伸長，走在雜草多的地方也容易被植物勾住而扯破。

卡其布料做成的運動服長褲遇了水就會變成很重，容易滑落，走起路來也不好走，尼可波可是可以，最近還有一種叫夏滑克拉姆褲，這種褲子的質料去水性及速乾性都很棒的。

這種溪流足袋型的東西，在其底部的布料或海棉都只是做個腳底的型狀而已，所以容易朝橫的方向滑，特別是在需要巧妙地保持平衡時，這一點要特別注意，最好已習慣了才使用它比較好。

## 峽谷攀登的服裝

為避免手腕受傷，最好穿上長袖的衣物。

戴上頭盔，注意在游泳時可能會變成一種阻礙。

最好選擇沒有褲腳的騎馬褲，以免褲腳會絆腳。

足踝至膝蓋部分穿著有保護、保溫作用的腳絆，也有一種叫溪流襪的。

除了草鞋以外，地下足袋之外還可以穿了溪流鞋。

裝備全部分為小包裝、用塑膠袋裝著免潮濕，非常用品及手電筒絕對要帶著，此外除了替換的衣服以外，帶著毛料的內衣就可以了。

峽谷攀登時，除了鞋子以外，服裝也要選防水鞋及去水性強的質料，還有快乾也很重要，特別是長時間在晒不到太陽的山谷中行走，最少在替換的衣服中具有快乾性是很重要的。

# 溪流鞋

要補草鞋的不足，但也沒有流行的那麼多樣化，除了可以登山及攀登岩石以外，又與傳統的攀登峽谷穿的鞋略為不同的款式，這種新的鞋子就叫溪流鞋，剛開始的產品在鞋邊兩側有洞，砂子會由這洞跑到鞋子內，最近對付這缺點的對策已有了，同時它的去水性也比以前好多了。

這種鞋子的底部也貼著普通的布製輕登山鞋般的厚布底，所以最好在要進入溪流中時穿著腳絆式尼龍製的長襪比較好。

溪流鞋與溪流足袋不同，因為是用鞋帶綁，所以比較不會向橫滑，它與穿著地下足袋加草鞋一樣，安定力很夠，同時它不似草鞋般需要好多雙，它算是很經濟的，它的底部若壞掉了，可以重新再換上一個。

黏膠、刷子、砂紙等皆具備了一套，有了這一套可以自己做一雙溪流鞋了。

把舊了的運動鞋底部（凹凸型的底）用刀將它小心地剪下來，用砂紙磨平後，將羊毛纖維的厚布底貼上去就完成了，在最初實驗的時候，若擔心底部的厚布底會剝落，最好在背袋

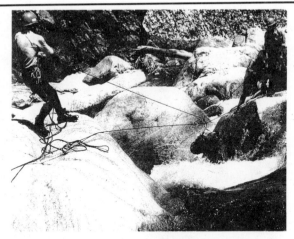

**空身徒涉**：涉水過岸是相當困難的，要在石頭與石頭之間跳躍過去時，最好把行李先弄到對岸去。

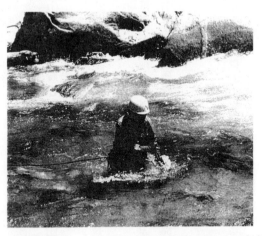

**利用拐杖徒涉**：用與身高相同長度的木頭到上流去就比較好過岸。

中放入地下足袋及草鞋比較妥當。

## 可用登山鞋攀登峽谷

攀登峽谷也可以用登山鞋，此處用的登山鞋是指一般在夏天登山時所穿的登山鞋（克類達鞋）。

在東北地方的峽谷，雖然是夏季了但仍然還會有許多雪溪，若在雪上步行，登山鞋會比地下足袋更適合。

一般在攀登峽谷時若想要安全又快樂，是必須準備一些這方面的工具的，若是為了想訓練攀登峽谷，想把登山的領域擴大而穿著登山鞋的話，最好具備攀登岩石的技術與經驗。

## 攀登峽谷的基本技術

攀登峽谷最需要的技術就是徒步，若河流中有石頭就踩著石頭過河，但石頭濕了的話非常容易滑倒，一定要多注意。

若河流中沒有石頭，就只好涉水而過了，一般最安全輕鬆的涉水深度是到膝蓋部位，選

擇涉水的地點是最重要的了，水深或淺其實是相對的，若水位到胸部，則水流就顯得慢，可以想辦法過得去，若水流急，但水位只到腰部也是危險的，只要水位超過臀部，水壓就又急又強，十分令人有恐怖感。

徒涉的基本是，在水流很急，水底又不安全的地方要用小步來渡過，步幅小可幫助身體略浮出水位。若有與自己的身高等長的樹枝頂住上流就比較好過河，過河的時候不要跟水流方向相反，最好是由上流斜斜地朝下流走比較省力。

經驗不夠的人最需要注意的就是判斷水深的方法，一看像蠻淺的，其實是很深。若以自己想的深度加上一‧五倍來算會比較好些。

若水流又深又快，迴避危險的方法可參考後頁用繩子的方法。又攀登峽谷的技術除了徒涉以外，還有①走過河原，②游泳，③攀登瀑布，④絕壁或懸崖等的險路，⑤雜草叢生的地方，⑥岩石滾滾的斜坡，⑦冰河或雪溪上的橋兩端還被雪覆蓋著的通過辦法等等，還有在峽谷中高處危險的地方必須游泳而過的，這個時候就有必要用到救生背心了。

## 用繩子來徒涉

與直登瀑布相同地，在判斷危險度很高的情況下就要用繩子，這時最要注意的是綁住繩子的基點是否足夠穩固，用灌木當支點是最好的，但要注意谷底的灌木有的是枯木，若沒有找到灌木就只好用釘子，需要兩處固定的支點。此外找夠穩定的岩石，在二處岩石間用木頭卡住，利用它來做支點，不過要注意是否能支持重量及不會脫出。

確保過河的人：這種場合的確保方法是在上流及下流兩處用繩子將過河的人綁住，如何流會把人要沖走時，上流的確保者就把繩子漸放出手，下流的確保者拉住繩子，讓過河的人靠岸。

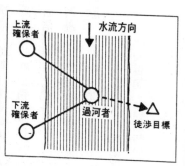

確保中間的人：讓繩子兩端固定，穿過掛鈎，將繩子交給下流那一側，只有在固定的繩子滑動時才能被移動，再用別的繩子來確保過河的人就可以了。

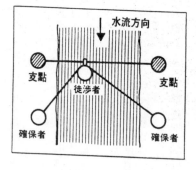

第三章

攀登岩石的工具

# 攀登岩石的鞋子

夫克雷達鞋的出現讓攀登岩石的技術改變了，有了它安全性高且充滿了更多的樂趣。

## 視情況使用鞋子

從一九八○年起攀登岩石用的鞋子有了很大的改變，往常一直認為穿登山鞋去攀登岩石是應當的事，現在連去谷川岳及穗高岳岩場攀登的人也不穿登山鞋了，取而代之的是登岩鞋，在這之前也有用洛克馬運動鞋的，現在則大數人都穿夫克雷達鞋，總而言之，鞋子的種類很多可隨目的地需要而選擇，但需事先熟習一下較好。

若是要去攀登劍岳的岩場的話，而又只能選一雙鞋子時，就不要猶豫地選擇通用型登山鞋就可以了，因為在劍岳接近山頂處有雪溪及岩石滾滾的急斜坡，通用型鞋子能很穩地接觸地面，同時緊繃的皮面也很能保護指甲。

鞋子終究是工具的一種，如何因應狀況來使用工具是最重要的，選擇最適合的鞋子來攀登岩石是很自然的想法，所以雖然麻煩一些，但選擇二雙鞋子帶去，看情況換鞋來穿，讓鞋子在適當的地方發揮效果，這樣更能安全又快樂的登山，在還是穿著登山鞋登岩的時代，在來回的電車中或露營區也時常可以看到穿著運動鞋的人，相信由苦重的登山鞋開放雙腳的時代已來臨了。

## 鞋子讓攀登岩石的形象改變了

岩石的攀登，從國內的冬季攀登進步到阿爾卑斯這種高難度的攀登，現在又進步到專門去攀登岩壁的登山，他們捨去攀登到最高頂點的執著，只在岩場處做純粹的攀登。

這種新的登山者他們改變了為登谷川岳及穗高岳等，在一般被認為是練習場的這種觀念，也就是說這種練習場已被自由的登山者當做是純粹攀岩的運動場所了。

攀登岩石是非常有趣且刺激的運動，這就像孩提時代興奮地爬在樹木與石塊上玩一樣地有趣，雖然驚險，但那令人懷念的快感是難以忘記的。

能讓這麼有魅力的攀登岩石更加有趣、更加安全的，就是夫克雷達鞋了，以練習場為對

象讓專管攀登岩石的人更加有趣，這種鞋子更是貢獻了襯托的效果。

# 攀登岩石最適當的鞋子

依據時代的轉變，各種不同的登山鞋都有了，現在最適合於攀登岩石的是夫克雷達鞋。

夫克雷達鞋的特徵是，在它的設計十分接近於沒有穿鞋子的感覺，也就是說腳底的骨及肌肉的活動可直接傳達至岩石，那感覺就像是光著腳攀登岩石一樣。不用像目前為止穿著登山鞋要用指尖攀勾住岩石，它只要用大拇指鈎住就可以把身體支撐著。除了這些好功能以外，隨著夫克雷達的新登岩鞋，新的攀登岩石的技術也產生了。

這種鞋子的最大特徵就是又軟又輕，有了它可以嚐試到登山鞋所沒有的自由及樂趣，它讓攀登岩石更顯出其運動的魅力。

還有另一特徵是其鞋底的摩擦力很好，這種鞋子因底部不厚，讓人感覺在岩石上似乎很容易滑倒，但是實際上正好相反，它在乾的岩石上令人驚奇地接著十分穩定，那是因為它的底部跟登山鞋凹凸不同的橡膠底具相同的作用。實際上，不是夫克雷達系列鞋子的底部與那橡膠鞋底無緣，而是現在各個廠商已針對橡膠鞋底的黏著力增強開發了新的材質，也漸漸送

## 夫克雷達鞋子的機能

**保護腳踝骨**：若腳伸到岩石隙縫，腳踝骨受傷的機會很大，這一塊可以保護它。

**保護後腳跟**：這裡不是單純地保護後腳跟而已，它能讓你登山時更積極，同時也發揮腳尖及鞋底的瞄準力。

**車縫處**：有加了車縫可減低鞋帶孔至鞋底間的皮帶鬆弛，使皮革與腳的活動更密切，有一種鞋子是用再貼一塊皮來取代車縫。

**保護腳踝**：在斜後下方切斷是為了讓腳踝能自由活動，讓要攀登時腳可往上伸張。

**鞋帶孔**：比一般的鞋帶較難穿，但登山時不會造成困擾。

**保護腳趾**：這裡是消耗最多的部分，所以又硬又厚就是它的特徵，前端較細最適合跳躍。

**保護側面**：這是保持大拇指及小指安定及平衡的地方，也是磨損最大的地方。

到市面上了。

夫克雷達鞋不會滑，已證實是個事實了，它也被稱爲是具二層鞋底作用的鞋子，利用這超強的摩擦力，可以讓你驚奇地得到穿著其他鞋子所沒有辦法得到的安定感。

夫克雷達鞋的第三特徵是它幾乎與光著的腳一樣大，所以登山鞋無法伸進去的岩石縫，它不但可以伸進去還可以當鉤子鉤住。

## 攀登岩石用的鞋子特徵

自從七〇年代ＥＢ鞋子公司輸入日本的攀岩專用鞋種類增加許多，雖然都統稱為夫克雷達，但是並不是全都同樣的東西，專門登山用及自由登山者用的鞋底厚度是不相同的，還有因攀登岩石的斜度及龜裂、岩壁的長度及岩質而均不同的。

有關夫克雷達主要暢銷品的特徵，我們來請教某專家，他說：

安羅拉雷射（圖１）：是通用型。依鞋帶的鬆緊鞋尖會鬆或硬，抓力及旋轉力強，特別是在岩石斜坡面或石灰岩等有細的岩質的岩場上，它令你有撿到腳鉤的感覺，看它的形狀像是細小型，但是腳綁著感覺是很好的。

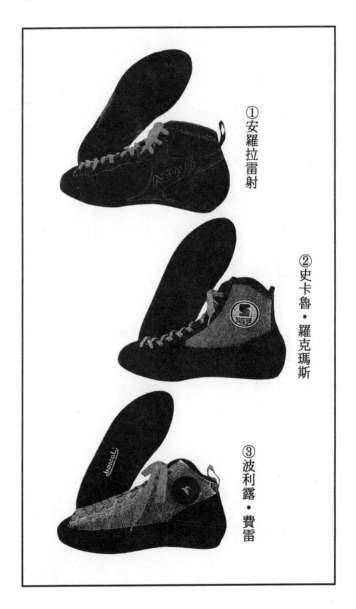

①安羅拉雷射

②史卡魯・羅克瑪斯

③波利露・費雷

**史卡魯・羅克瑪斯（圖2）**：適合在花崗石攀登的時候穿，後腳跟上部較淺適合腳的穿入，行動也方便，是屬於抓力強的鞋子，鞋底呈腳的形狀非常合腳，旋轉力強，顏色也很漂亮。

**波利露・費雷（圖3）**：是現在綜合性看來最好的鞋子，適合於岩石急斜面、板岩及岩石龜裂處。它比橡皮底皮鞋軟，也比橡皮底具黏著力，摩擦力良好也已得到評價，在狹小的岩石龜裂處跳躍也可以。皮革質料是不好，但是正好給人感覺皮革很軟，只要穿二或三次，皮質會較鬆，就很合腳了。

# 選擇適合自己腳的鞋子法

選擇鞋子的時候，最理想的方法就是找到適合自己腳的形狀的鞋子，夫克雷達鞋就是具有這種纖細感覺的鞋。有的人腳很寬，有的人的腳骨十分突出，真是千奇百怪，想要在既有的市面販賣品找適合自己的鞋當然很難的。最好是在各種的鞋類中找幾隻來試穿看看，等穿到差不多可以接受時才買最好，事實上，這是不可能。最好的方法就是去收集各種適合的情報，去找穿過的人來詢問。

## 初次攀登岩石的練習方法

攀登岩石就是去習慣岩石，去練習讓身體接觸岩石並記住那種感覺，選擇一至二公尺高的岩石重複上下地爬看看，從中體會支持自己體重需要多大的立足點及鉤子，由這個時候來比較夫克雷達的摩擦力與其他的鞋子有什麼不一樣，這樣就更能安心地來攀登岩石了，然後自己去練習手的放置方法、移動身體的方法、腳的放置方法等。還有橫向左右移動的方法也練習練習。

## 腳的使用方法不同

如下面右圖，用鞋尖去踩住岩石突出處是登山鞋的方法。左圖所示是利用鞋子的摩擦去頂住岩石的凹凸處，這是夫克雷達鞋的使用方法。

**抓著力**：利用橡皮底的黏著力在岩石站立的技術，不單是站著，緊緊地抓著岩石發揮出其摩擦力是個重點。

**旋轉力**：利用硬鞋底的旋轉找到岩石的凹凸處再該處站立的技術，主要是利用腳指頭的力量來抓住或穩住。

**新構想**：這是放入彈簧的鞋底的底面圖與橫側圖，這樣可增加上下彎曲及橫向扭曲的作用。

去問登山社的前輩或到小川山去問不認識的登山人都可以，但是不要問：「現在被評價最好的鞋子是那一種？」因為這樣問的答案一定是：「這也不錯，那也不錯。」所以直接地問：「你現在穿的是那一種鞋子？」若這樣問了四～五人，就可以知道現在登山者評價最高的是那一種鞋子了，在你得到了這情報之後，接下來就是到登山用品店去了。

登山用品店也是陳列著各式的商品供你選擇，若能找到一間能幫我們設想並提供意見的店是最好的。選擇鞋子尺寸時最好穿著中等厚度的襪子，試穿時不用在地面踏，只要看腳跟是否確實合腳。實際在岩場時穿著薄的襪子是不會腳痛的。

不管選鞋子時是多麼慎重，只要形狀不適合穿的人時，特別是還不習慣攀登岩石用鞋子的初學者，多半都有痛苦的經驗，要注意有的人連穿這種鞋子都討厭呢。

最後再請教一下專家選鞋子時的技巧：

「夫克雷達是與登山鞋完全不同的鞋子，它不適合用來行走，它是用來攀登岩石的。所以一定要選擇完全適合自己腳的，特別是腳底。就當做只作自己的鞋子一樣地多穿幾次，鞋子會自然伸張地來配合我們的腳了，這樣我們去攀登岩石會更快樂、更有心得。」

最近種類非常地多，所以在選擇時，最要考慮的是自己的攀岩技術及能磨練攀登技術的，所以保持選擇鞋子興趣的同時，就會漸漸具備了選擇自己適合的鞋子的技術了。

## 姿勢與動作

**少用腕力：**與腳比起來，手腕是比較容易疲勞而且恢復得較慢，攀登岩石主要是用腳。

**了解岩石：**分辨落石或浮石，用眼去確認自己的路況，先去了解之後，動作就比較順利。

**身體不要緊貼岩石：**將背筋伸直，與岩石稍有些距離，這樣重心會朝垂直方向安定，一方面岩石的狀態也較能看得見。

**重心的位置：**重心要擺在腳的中央，不要把重心擺在左右的某一邊。

**腳的放置方法與移動：**基本上，腳跟向下是比較能安定的，這樣也比較不會讓小腿增加負擔，移動時絕對不要影響到岩石，靜靜地將重心往下移。

**三點支持：**在攀登岩石移動身體時，兩手兩腳只能有一支動，其他三支要保持平衡狀態，這是攀登岩石的基本技術，不管日後技術如何進步了，可能會有大膽的動作，但是這種技術一定不可以忘記。

# 攀登用的繩子

因攀登繩而結識的朋友稱為攀登繩同伴。使用了攀登繩你會去攀登更多的山，結識更多的朋友。

## 確守安全的最後工具

繩子與鐵鎬，是長時期以來最為登山者使用的登山工具，對沒有使用過的登山者來說，它也是很令人熟悉的名稱，最近這「登山專用繩子」用英語Climbing rope來表示的場合很多。

登山用繩多半是尼龍製，直徑在九厘米以上的就稱為Climbing rope，這種繩子是按照的安全基準來設計的，合於基準的產品才在市面上出售。

要合於基準的原因是這種繩子的用途是為確保人的生命，繩子除了用在岩壁或冰雪壁下降時用以外，也是登山者在通過雪溪等危險地帶時，最後保護安全工具。

# 繩子的種類

現在市面上賣的繩子多半是以尼龍為材料，其構造是中間細的繩子成一束外表用管狀編成的外皮包起來，長度分為四十公尺、四十五公尺、五十公尺及八十公尺等。寬度為十一厘米、十點五厘米、九厘米等。

要買的時候，最好先設想一下自己要去登的是什麼樣的山，要用什麼樣的繩子，再來考慮長度及寬度。若是以縱走為主，只為萬一而準備繩子，則買九厘米的四十公尺就可以了。若是攀登岩石的話，九厘米的要兩條一起用，所以要兩倍長的份，十一厘米及十點五厘米的用一條就可以，長度以四十五公尺的比較方便。

此外在選擇時還有一點要注意的，就是防水型的繩子，除了乾的岩場要用繩子以外，雪上或山谷或濕的岩場及下雨的時候，也一定用到繩子的。

普通的繩子弄濕了之後會變得較重而且不滑，使用上不甚方便，此外在下降後繩子要回收時，常在岩石處卡住，最糟還有可能回收不來。冬天時，弄濕了一次的繩子非常容易結凍，沒有想到繩子會變得難以使用，這時就容易發生意外，這時候防水性的繩子就有效用。

市面上賣的登山用繩，不管是那一家工廠的產品，以外觀來看全部一樣，品質也沒有變化，全都是經過檢驗合格，也有標著Ｓ的統一合格字樣，除了繩子的強度經過公認以外，其落下實驗的衝擊吸收性及耐久性也是經過檢驗的，所以品質可以信賴。

在材質方面是不用擔心，使用時的感覺就有些不同，有的給人感覺太硬，有的給人感覺太軟，當然軟的繩子比較容易打結，比較好使用。

繩子在攀登峽谷時容易被水弄濕變成較硬，如果方便，最好準備兩條，分為攀登岩石用及峽谷用。

## 制動確保的心理準備

不要太相信繩子在確保安全方面的作用，因為繩子有時也可以像刀子一樣用來切東西，若在銳利的岩角處掛著重的東西，繩子也會斷掉的，此外，若兩根繩子一直在同一位置上磨擦，這磨擦所生的熱力也會把繩子給弄斷的，這用普通的常識來設想就知道了。

譬如說，人由上下墜時，雖然繩子已固定好不再下墜，但繩子在岩角的某一處一直摩擦的話，繩子有被切斷的可能性，事實上，下墜的人若在下墜過程一度被停止時，人會像時鐘

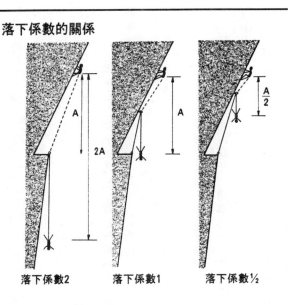

**落下係數的關係**

落下係數2　　　落下係數1　　　落下係數½

$$落下係數＝\frac{落下距離}{放出繩子的長度}$$

　　若落下係數的最大值是２的話，這個時候的衝擊力最強，落下係數２的下墜方式若以人體80公斤重，使用11厘米單條繩子的話，重量約有1200公斤重（體重的15倍），若以左圖落下係數２的實驗情況來看，爬上２公尺下墜４公尺，與爬上20公尺下墜40公尺，其衝擊力是相同，這是因為繩子的伸長力把那衝擊力給吸收了，所以由這點可以知道，下墜的距離若是短的話，則放出的繩子要長，比較安全，若是下墜是可以事先預料場地不太好的話，則落下係數以0.5以下為安。

的鐘擺一樣左右搖晃不止，這時繩子斷了，人掉下死亡的例子也有過。

此外若是繩子沒有問題的情況下，樹木或立足點因人體的重量支持不住了，立足點脫落了，身體會被燙傷的。

繩子切斷的意外事故，大多發生在接近固定確保的地方，若要確保第一個下墜的人時，時時都要有將繩子慢慢放下的制動確保意識，留意任何時候都可以做出對付緊急情況的對策，制動確保不可以緊急地停止，要利用摩擦的力量慢慢停止的方法，這做法可分為：利用身體與繩子的摩擦，利用繩子與繩子的摩擦，然後再利用制動器。

與這制動確保相反的，緊急制停的方法叫做靜的確保，第一人要確保第二人時或用在練習第一人繩子時。

制動確保技術是攀登岩石，冰雪壁時垂直登山者最重要的技術，這種技術需要一位良好的主導者，絕對不可以有任何錯誤發生，能將繩子這工具做完整的發揮的人，真的是最好的登山人了。

做制動確保的人，最好抱著一定會掉下去的心理準備，有很多人，在為同伴做確保時心裡想著：「大概不會掉下去吧」，或者想絕對不會掉下去。但是，把會掉下當作是一個提醒

## 基本的下墜行動練習

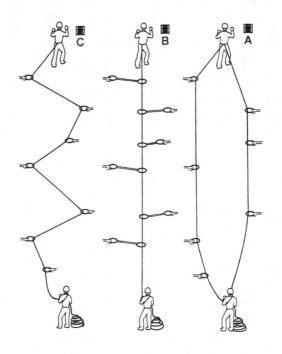

　　這是為下墜時，讓下落距離縮短而在途中設立支點，像圖C是個不好的例，通過繩環的繩子成為鋸齒狀，繩子不能順暢地通過，因此下墜的人也不方便行動，如果真的墜落了，繩子不容易伸長，震動就會很大，這個時候最好像圖B一樣使用連接繩環，讓繩子成一直線就沒有問題了。這個情況使用的繩子最好是6厘米以上的尼龍繩，寬25厘米的帶子，會比較好動也安全些。像圖A用9厘米的繩子2條最好，這個圖只是一個參考例子而已，各個岩場的條件不同，應用方式也會不同。

，然後對確保支點及繩子的操作更細心就好了。若想「大概不會掉下去吧」讓心理有個隙縫的話，就會造成意外了。

## 在練習場練習

要使用繩子必需了解很多事情，了解並把握尼龍繩的長短處，然後要將繩子的操作技術緊記在心。活用連接繩環，讓繩子的流通更順暢，若在複雜的路況時，繩子可使用二條，讓確保做的更正確。

若下墜時，繩子會朝那個方向把你拉住，那裡會最有衝擊力，若繩子不會切斷時下一個支點會是在那裡等等。這都得靠現象判斷再去應付。所以平時在練習場多做練習是很有必要的，練到讓身體去記住應對動作，同時行動要迅速。

最好在安全的場所演練基本的事項、重要的技術及應用、應對辦法，然後才去真正的岩場。真正的岩場與練習場是不同的，不但要攀登岩石，還要對付天氣，擔心氣候的變化及糧食與水等，除此之外，還會有其他各種問題產生，所以可能的話儘早在入山以前就把可以準備的事準備妥當，才會有一個安全又快的登山。

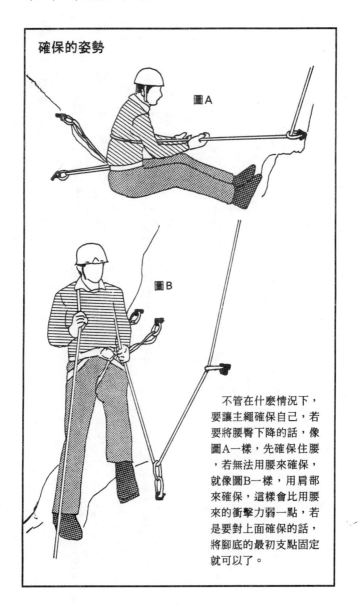

**確保的姿勢**

圖A

圖B

　　不管在什麼情況下，要讓主繩確保自己，若要將腰臀下降的話，像圖A一樣，先確保住腰，若無法用腰來確保，就像圖B一樣，用肩部來確保，這樣會比用腰來的衝擊力弱一點，若是要對上面確保的話，將腳底的最初支點固定就可以了。

# 繩子的保養法

繩子若弄濕了就容易沾上泥，若讓沾著泥的繩子就這樣乾的話，泥中的酸鹼性物質會使繩子的品質變差，最好是用中性洗劑洗乾淨後放在陰涼處風乾，要風乾的原因是尼龍繩的材質都非常害怕紫外線。

除了要問清楚不傷害到繩子品質的方法以外，對於校正過於扭曲的繩子和表示繩子長度的標識，都要去認清才好。

## 常用的繩結方法

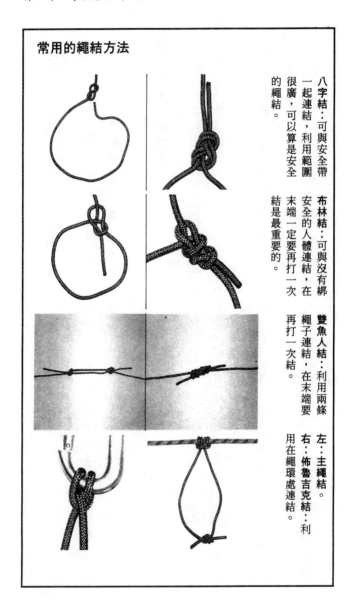

八字結：可與安全帶一起連結，利用範圍很廣，可以算是安全的繩結。

布林結：可與沒有綁安全的人體連結，在末端一定要再打一次結是最重要的。

雙魚人結：利用兩條繩子連結，在末端要再打一次結。

左：主繩結。

右：佈魯吉克結：利用在繩環處連結。

# 攀登岩石的用具

最近出現了很多各式各樣的攀登岩石用具，去了解這些工具並知道其使用法，使您攀登岩石更安全更快樂。

## 各種進步的繩環扣

在攀登岩石的用具當中，像繩環扣這麼多樣化地被使用的東西是沒有的，如滑落下降、斜登降，同伴的確保等等，只要有用到繩子的地方，繩環扣就一定需要，沒有繩環扣就沒有辦法攀登岩石。

繩環扣的材質分為鐵製與鋁合金製，鐵製的因為比較重，最近已不被使用，大多數人是用鋁合金的。

形狀則分為Ｏ型環、Ｄ型環、變型Ｄ環，還有利用在確保上的半西洋梨型的。這些都附有安全環，這些安全環有許多巧妙的地方，也有觸摸式開關的。

此外開口具特殊形狀的有，用一支手就能打開的；開口部設計成很大的；還有專為自由

登山者設計的輕量又小型的等等，繩環扣的樣式有越來越多的傾向。

通常登山者使用繩環扣的數量，有安全環的繩環扣要一～二塊，以及沒有安全環的十塊

左右。

有的登山用品社放著繩環扣的地方也叫那斯環，這是用在吊掛物品的，不能支持體重。

## 劃時代的連結環

說連結環是發展自由登山的一大原動力是不過份的，它是劃時代的發明，特別是對攀登

岩石的登山者來說，佔著沒有它就不行的重要角色。

連結環的原理與岩石之間雜夾著的小石頭一樣，如果使用正確，它可以如楔子或螺釘般

地做出令人信賴的支點出來，此外，還有要回收也很快的優點。

連結環的形狀有利用制止楔子效果的形狀（楔子型、圓型、多角型）的連結環，還有利

用咬合效果形狀的連結環。

楔子型的連結環適用在四～八公分左右的岩石龜裂處，八公分以上的龜裂處用的連結環

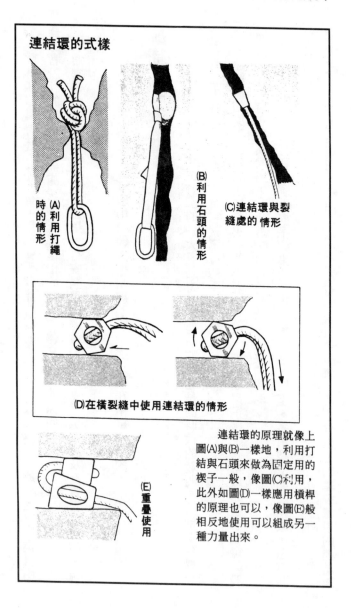

**連結環的式樣**

(A)利用打繩時的情形

(B)利用石頭的情形

(C)連結環與裂縫處的情形

(D)在橫裂縫中使用連結環的情形

(E)重疊使用

連結環的原理就像上圖(A)與(B)一樣地，利用打結與石頭來做為固定用的楔子一般，像圖(C)利用，此外如圖(D)一樣應用槓桿的原理也可以，像圖(E)般相反地使用可以組成另一種力量出來。

## 機械式確保工具

　　這機械式確保工具是連結環的好朋友，它是利用機械來做到確保功效的，這叫「夫類之」的機械式確保工具，是設計在平行的螺釘或向外開的螺釘也能使用，它的功效是一個機械式確保工具可以用在一定尺寸範圍內的螺釘，它與連結環比較起來當然是算重的，而且複雜又容易故障，價格也高，雖有這些缺點，但它仍是具有方便的好處。

　　「夫類之」在登山界被廣泛使用，其弱點是太過於平的龜裂處會使鐵鎬的柄打到龜裂處下面的岩石，因而彎曲或槓桿原理的作用而被拔起來。若「夫類之」以外的東西如鐵鎬柄是金屬製的，在水平的龜裂處就能使用了。

　　是六角型的，此外用在插入拔起螺釘的洞時用的特殊連環結，以及在岩石的凹凸處或小洞中插入的掛鉤用。

　　買連結環時，最好從二公分以下的買到八至十二公分的各種尺寸比較好，就如前一段所描述的各種類，此外如下一段要說明的機械式確保工具，若連結環能與這機械式確保工具共同組合使用更理想。若最起碼地準備了楔子型連結環的話，在岩場時會有意想不到的效果。

史賴達及洛庫洛拉以外的東西，其原理與「夫類之」相同的。史賴達的形狀像二個連續結重疊在一起般，在水平的龜裂處很有效。洛庫洛拉的形狀則像連結環與棒子組合起來似的，它是如史賴達般，二個重疊然後在龜裂處使用。

如果能善用這機械式確保工具，則您攀登的範圍會更加廣泛，但是，使用它時最好不要做超出自己實力範圍才好。

## 各種楔子

許多人聽說了岩壁攀登就會問：「是一邊用鐵槌敲打楔子，一邊攀登的那一種嗎？」楔子對一般人來說也是有名的登山用具。

完全不用楔子只靠連結環登山的路已經開發出來了，其中大多數的路線中，都是使用目前為止做為確保支點楔子曾釘過的地方。

楔子的材質大部分是鐵製，鉻鉬鋼或鈦製的，只是價錢很高，楔子的形狀為配合岩石的裂縫而有下列數種：

橫型楔子（水平裂縫用）。

## 具代表性的機械式確保工具

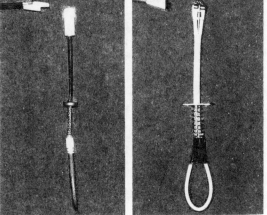

夫類之　　　　　得利夫格

史賴達　　　　　洛庫洛拉

縱型楔子（縱裂縫用）。

兼用型楔子（水平或縱裂縫用）。

有角楔子（大裂縫用）。

澎澎（大裂縫用）。

刀板式（狹窄裂縫用）。

拉夫（極小裂縫用）。

板型，由這幾樣當中適當的選幾個去。

若路線還沒有開拓出來，實際帶著去的楔子只要幾個就夠了，橫型、縱型、兼用型及刀

橫型的楔子也可用在縱型裂縫時，都具有融通性，此外若需數次拔起又再釘的話，用鉬

或鈦製的楔子較有強度，而且不易變形。

## 槌子也變了

槌子的把柄分為二種，即木製與金屬製，木製的打在楔子上的聲音很響，很多人喜歡用

它，若以耐度及強度來考慮的話，則是金屬製的較好，兩種都是種類型狀很多，只要選擇適

## 使用連結環時要注意 I

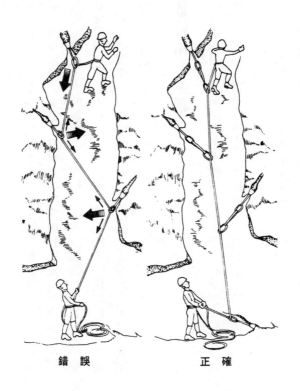

錯　誤　　　　　　　正　確

　　左上圖所示，若力量攀附的方向想改變，可能連結環會脫落，如右圖若能把繩子弄直，沒有連結環就能使方向固定且充分地發揮連結環的效果。

合自己的就好了。

頭部的形狀也有很多種，打擊面也很大，在打擊面的另一邊，有可以挽岩溝的鑿子比較好，再來就是重量不要太重的，打擊時平衡感較好的就是好東西。

外國製的槌子中，有的握柄部分很粗，這可以配合自己手的大小來削掉把柄使用。

最好在使用時，為防止掉落，綁上適當長度的繩子比較好，不用時用皮或塑膠製槌子袋裝好收拾起來，在雪溪或有草的地方則帶著雪槌去比較方便，槌子的頭部有的換裝上鑿子或螺釘，還有雪槌可以換成普通用槌子。

## 下降器最好用八字環

在使用下降器以前，所謂垂懸下降就是用繩子綁在身體上，吊著肩膀垂直的下降，使用繩環扣時就用繩環扣刹車做垂懸下降。現在則是用具安全性、操作性及正確性的垂懸下降用下降器為普通。

下降器有許多種類，其中八字環最被廣泛使用，也在確保時被使用，八字環有大型的，也有四角張開的，也有角突出狀的，原理則是相同，大型的較具強度，繩子也比較好穿過，

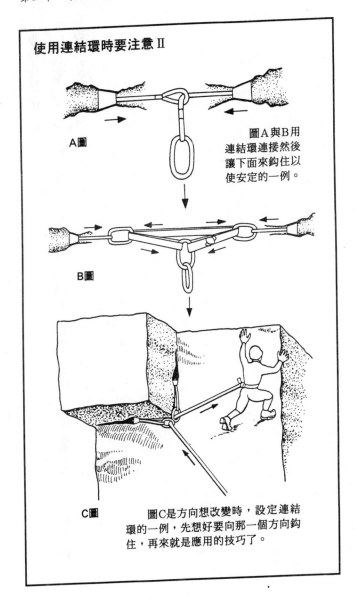

## 使用連結環時要注意Ⅱ

A圖

圖A與B用
連結環連接然後
讓下面來鈎住以
使安定的一例。

B圖

C圖　　　圖C是方向想改變時，設定連結
環的一例，先想好要向那一個方向鈎
住，再來就是應用的技巧了。

算是比較好用的一種。

此外還有其他的下降器，如：鐵雪達林克，鐵桑得魯，多普等數種類型，型狀簡單又具

機能性的，要以八字環為最佳了。

第四章

雪山用的道具

# 冬天的登山鞋

冬天用的登山鞋需要有良好的保溫性及防水性，這不是為了要有舒適的登山，而是為了安全。

## 穿登山鞋也需要技術

到登山用品店去看，排列著各式各樣的登山鞋，除了款式不同以外，材質也不相同，如何從許多種類中找出適合自己且又能順利地運用，這是登山技術的一種，有這種意識的人還是不多，選擇適合自己的登山方法，與那個地區的季節能搭配的鞋子，這是想要有快活又適當的登山所必備的知識。

冬季登山發生滑落的事件不少，如果鞋子與止滑扒不能吻合，或鞋子與腳之間尚有空隙因而不能保持平衡，又或者因為腳長出水泡而讓你分心等等，這都是因為鞋子引起的。所以要防備事故的發生與選擇鞋子實在休戚相關，最好在要買時慎重地挑選。

## 通用型

通用型的鞋子在無雪期的各種登山時皆可以穿用，只要塗有保革油仔細照顧過的話，在二至三天的冬山中活動是沒有問題的。

其皮革的厚度約有三厘米左右，為了保護防水性作用，有的鞋製品是用皮革的裡面來當表面用。形狀分為皮革部分交互折疊再合起來的折合舌型，另一種是一塊皮革由兩邊拉扯成袋型的舌袋型。

**折合舌型**：這種型狀的鞋，腳踝部分容易彎曲，適合行動，相對地因皮革新的時候較硬，所以也有不方便的地方，若指尖有重量承擔時，腳跟就會有浮起來的感覺，所以走了一、二小時後，有必要重新調整鞋帶。

有的鞋子的鞋口綁帶子處有鐵的部分，會碰到腳腕之虞，若長時間走路將痛的不能再走

現在市面上賣的登山鞋中，屬於在山岳地帶使用的大致可分為三種。①通用型，②高山用登山鞋，③登山滑雪兩用型。這三種型中又可分為二或三種類，最好到登山用品店，實際地把鞋子一雙雙拿在手裡看清楚。

，所以買的時候要多注意。

**舌袋型**：這種型皮的部分非常紮實，皮革一體成型，所以腳踝的前傾及後傾要一段時間才會習慣，因為皮比較硬之故，若再加上止滑扒的話，因為綁得緊，腳尖可能有血液循環不良的現象，會感覺有點冷冷的。相反地，因腳踝部分的固定感覺很強，在攀登冰瀑或雪壁時，阿契里斯鍵的負擔比較少，是它的優點。

瑞士的萊凱爾公司的鞋工廠，把大的牛皮切下二公分長一〇公分寬的大小，泡在水中二十四小時，一邊振動它一邊做防水處理加工，合格於基準以上防水性及柔軟性的皮革才可以做為冬季登山鞋用的皮。

有這麼品質良好且又經過嚴格品質管制的皮鞋，只有全年都可用的通用型及冬季用的舌袋型，皮革的厚度在四厘米以上，翻出內層較緊密的部分來做正面的製品也很多。

在鞋尖及腳跟的側面部分都裝入硬的襯底，這是為了裝止滑扒時，讓腳不會被綁得太緊的措施。只要是冬季登山，不管穿什麼樣的鞋子，因為太冷，多穿幾雙襪子是很普通的，若襪子的厚度加上綁得緊之故，致使腳趾的血液循環不良，就會變得冰冷了。

在冬季登山穿鞋時，當然要把鞋子與腳固定好，但腳趾部稍微有點動的空間會比較舒適

## 具代表性的雪山用登山鞋 I

折合舌型：可從無雪期用到積雪
期的登山鞋。

舌袋型：冬季攀登岩石用的鞋子
。

，也具保溫作用，最近有的鞋子為讓人穿起來更舒適，在內層用較柔軟的皮來襯底，這種鞋子襪子只要穿一或二雙就非常夠了。

## 高山用登山鞋

最近冬季登山用的登山鞋防水性非常好。選鞋時若只考慮到保溫及斷熱性，是不太好，有的鞋子為要增加防水、保溫、斷熱等功用而將皮革重疊幾層做出鞋子，這種鞋子很重很難行走，而且很難做保養的工作，再說防止鞋內發汗弄濕的措施沒有，鞋子內發汗而引起的濕氣會因外界的冷氣而讓皮革結凍。

為要讓腳保持溫暖，就必須保持腳的乾燥，所以，時常換穿乾的襪子有其必要性，雖然有時會因天氣或場所限制而做不到，但大量地換穿襪子是絕對需要的。

為了應付冬天的問題，鞋子又還分了兩種來製作，其中一種就是登高山用的雙層鞋。在防水性良好的皮革裡還有一層觸感非常好的裡層，這種鞋代表著防水性與保溫性已被重視了。

像喜馬拉雅山等的高峯本來就是缺氧而令人血液循環不良，而這種鞋子就是為了保護腳。

## 具代表性的雪山用登山鞋 II

高山用登山鞋

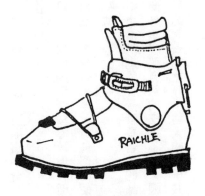

登山、滑雪兩用鞋

部而製造的，最近登山鞋的價格已比十幾年前便宜許多了，使用它來做嚴冬期的攀登或長期縱走的登山者越來越多。

輸入品中有毛海或羊毛布上面貼著克羅姆皮做為裡層的，但在濕雪較多的時期只有羊毛布做的裡層是不夠的，羊毛布做的裡層不耐磨是其缺點，特別在腳尖及腳跟部分，因為容易受傷，所以，加上具通氣性的小羊皮或尼龍布來加強比較好。

最近這種高山攀登用的雙層登山鞋的外層，有用具柔軟性的聚亞胺酯及玻利亞敏特做成的輕量型塑膠靴，在現在人工很貴的時代，再加上良質皮供給也很難，這種價格便宜，品質統一，且重量又輕的鞋子是比皮革製的鞋子來的有魅力。

缺點是塑膠的質料缺乏彈性與耐磨性，所以若把止滑扒剝離直接攀登岩稜的話，前面的指尖容易受傷，或被岩角削掉一小塊而造成受傷。此外塑膠與自然的皮革不同，因此外層本身沒有保溫性、斷熱性，所以在選購時要買比皮革製的大一點才好，稍大的鞋子其鞋內可以自己產生空氣的斷熱及保溫層。

在鞋內的裡襯最好是羊毛布料與艾特皮的混合製品最適當。

最近還甚至有加入葛阿特克斯及信撒雷特、米克羅斯等新材質，為求更舒適而做出的高

級品，這種鞋表面因有一層塑膠在也可以當做露營鞋用，可以說是具有某些機能，但相反的弄濕了要讓它乾就很難，穿在腳上腳會感覺很冷，這點在使用時要多注意。

在塑膠靴上裝帶式的止滑扒是沒有問題，若用卡式的止滑扒時，指尖及腳跟處的大小也許會有不合的時候，這點最好注意一下。

因為使用時感覺很輕，所以加上輪樑或止滑扒也能很輕鬆地走路，足踝及腳兩邊都固定所以在走上坡直登時容易疲勞，但是它與皮製的不同，不會因我們的腳而變化，所以在買時一定要選與自己的腳配得來，若稍微需修正時，可請專門店用熱處理幫我們弄一下。

穿了較軟的塑膠鞋若加上止滑扒，在二十度至三十度的雪面做直攀登時，腳踝會因不好彎曲而十分辛苦，此外在斜登高時為使自己腳步站穩，但是鞋子太硬無法向橫稍動一動，這一點彎苦的。

這種時候，把最上面的鞋帶孔的扣絆解開扣好，就會比較輕鬆一些，但是最上面的解開了，在下降時或做先鋒部隊開路時，雪會由腳絆的細縫進來而弄濕，所以依情況即使麻煩也要把它重新綁好。

## 基本的雪中步伐

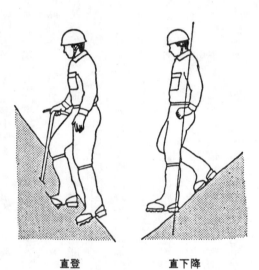

直登　　　　　直下降

　　這是指穿了鞋在雪地上步行的技術而言。直直地攀登叫直登，直直地下降叫直降，斜的攀登或下降叫做斜登高及斜下降，橫過斜面的斜登障有五個基本步伐，這裡只做直登與直下降的說明。

**直登：** 如左圖，腳尖要直踩入雪地中，不要去想到傾斜的事，保持腳的水平，伸直自己的背讓重心在身體的中心，步伐若過大會使平衡感喪失。

**直下降：** 像右圖般用腳跟把雪切開般製作自己踏的地方，一面下降，重心要擺在腳跟處，像右圖的線就表示出這個時候的重心該在那兒，腰不要伸長，否則會不安定。

## 滑雪兩用鞋

皮革製的滑雪兩用鞋若把滑雪部分拆下，會比較好走路，若在已結凍的雪地或深雪中滑時，因變化會比較激烈，腳步回轉的步調也許會慢了一些，這是因鞋子是皮革製而且腳踝處的部分固定較弱，力量都由橫處發展過去了。

若是以滑雪觀光為主的登山行，最好選擇類似滑雪鞋的塑膠製觀光鞋比較舒服。

這種鞋即使不滑雪，用止滑扒也能走路，走斜坡路也可以，因為鞋底彎硬的，不太會彎，所以向後仰的力量正好可以向上走。

此外腳跟的部分有的備有開關的裝置，要走路時弄到開的地方就可以行走，腳踝及指尖部分因有固定的裝置固定著，所以腳轉動時力量不會分散，較容易滑倒。

兩用鞋的選擇，須看你是以走路多為主要需求，或是以滑雪為主要需求，若是步行，皮革製比較適合，若是滑行就以塑膠製較適合。

塑膠製的底跟保護器現在比較少見了，有了它裝在皮革製的登山鞋，背著行李滑著雪下山時可以輕鬆很多。但是，現在滑雪登山用的配用品多半成為國際規格了。它配合塑膠靴才能使用的。

# 冬季的衣服

白色的雪，黑色的岩石——在這沒有色彩的世界，紅的或藍色或黃色的防風衣在動著。冬季的衣服不但只是保護生命的裝備，也是一種穿著的樂趣。

## 冬季的山寒冷

冬季的山很冷，我們是專程來到這寒冷地帶的，不能要求溫暖，只能抱著不會冷的心態而已，此外，外界的雪，體內所出的汗，會造成「衣服弄濕了」的大敵出現，所以不得不想出對付的方法，不愉快是當然的，最重要的是體溫不要被逸失才行。

在「由春季到秋季的服裝」這一項目中，曾記述過穿著平常穿的衣服去登山不會有問題，但是對冬季來說，過當的衣服也是一種登山工具，性能好或不好能左右登山的樂趣，也可能威脅到生命的安全，所以選擇適當的衣服也是冬天登山重要的技巧之一。

# 冬季的內衣

基本的防寒要考慮從內衣開始，因為內衣與皮膚緊貼著，所以選不會讓汗一直流下來的，時常能保持在乾燥清爽的狀態下的質料最好，以前最好的布料是羊毛製的，現在出現許多保溫性、速乾性都良好的新材質，這種新材質佔據了大部分的消費者。

羊毛一○○％的東西一般價格都很高，品質好的聽說越來越少了，價格以上下一套來買的話大約需三千台幣，它的保溫效果最好，保水性也好，所以不會有背部汗一直流下來的情況，相反的，會令人有始終不會弄濕的感覺。

問題是如何保養，是拿去乾洗，或是用羊毛專用洗劑用手洗，洗好收藏時若沒有特別注意，第二年打開來要穿時，會發現出現了好多洞，不過愛用這種內衣的人還是很多。

被稱為新材質的有奧龍、ＰＰ合成纖維、庫洛洛費巴等等。

**奧龍：**是具有利用毛細管現象讓汗排出效果的新材質，它多半是和其他纖維混合使用，夏季所買的奧龍Ｔ恤是和綿混合的，這種東西要注意不適合冬天使用，與羊毛混紡的算是最恰當。

庫洛洛費巴：它的特性是溫度低、保溫力反而會提高，是一種不會縮水的材質。

ＰＰ合成樹脂：不具保水性，因此容易乾，熱傳導率低，保溫性良好。

這三種材質沒有什麼很大的差別，聽說穿久了布料會變，只要習慣了就好，選那一種都可以，衣服的領子有細高領的、圓領的、尖領的，還有裡層有起毛球狀的，只要挑自己喜歡的就可以了，褲子就選長褲，褲腳是束起來的那種，這些衣服都可以放在洗衣機中洗。

## 女性用的內衣

到目前為止，內衣給人的印象就是「父親的駝絨毛衫」，即使在晴朗無風的日子，也是不怎麼好看，現在因為新材質的上市，內衣給人的印象已經不同了，特別是女性的內衣，已有以粉紅色為主導的產品了。

短的內褲已有羊毛或ＰＰ合成纖維做成的商品，新材質的內褲不像棉製內褲，要注意汗會聚集的臀部的地方。

一般冬季穿的大都在超級市場有賣，長的婦女用內褲及長褲襪（沒有腳趾的）便宜又方便，防寒作用也不錯，玻璃絲襪也很能保暖，在受傷緊急處理或用來裝保溫袋綁在肚子上時

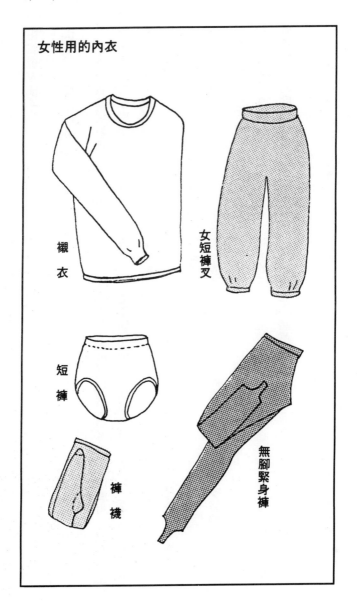

女性用的內衣

襯衣

女短褲叉

短褲

褲襪

無腳緊身褲

用也很方便。

## 內衣上層的衣服

選內衣時可以選新材質製品，不過內衣上面的衣服最好還是選羊毛的比較好，由內衣透出來的汗可以由羊毛來吸收，然後再穿上具透濕防水材質的防風衣就很棒了。選五十％的混紡也可以，最好還是一○○％的羊毛比較溫暖。

若是上衣要穿襯衫加毛衣的話，重疊著穿會令襯衫有令人不方便活動的感覺，毛衣在洗過後會有縮小的可能，最好買的時候要挑大一點的。

用手編織的羊毛衣據說比較溫暖，這是因為毛線與毛線的間隔大，含有多量的空氣之故，穿在外衣裡的衣服最需要含氣量大的，比起緊身的衣服，這種含氣量大的衣服比較溫暖。

同樣是厚度四厘米的衣服，二厘米的二層，空氣層就有二層，這樣既方便穿與脫，又能做到調節溫度的效果，不用多去擦汗也不用擔心體溫流失，休息時也方便脫下來，放在背袋上層就可以了。

下面的褲子就穿史威特型或胖他龍型即夠溫暖，尼克型在空氣層的製造方面比較差，為

## 冬山的完全裝備式樣

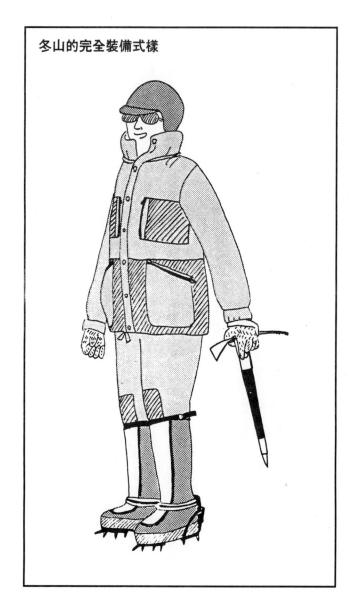

選伸縮性好的布料，即使有摻些混紡也是沒有辦法的。

## 外衣

指防風衣、背心連褲等，材質以尼龍（雙倍）、葛阿特克斯、米克洛特克斯、沿特藍特等。

一般，以葛阿特克斯為代表的透濕防水材質，加上沒有加入中綿的簡單型為最佳，也有加入信撒來特的商品，如果不是很怕冷的話，最好不要用，因為要穿在外面，所以具保溫及發汗作用就可以了。

一般的防風衣多半是用拉鍊開在前面的，褲子則為背心連褲型及一般褲子型，穿背心連褲型腰部會很溫暖，而且不用擔心雪跑進去，需激烈行動時也彎方便，但是上廁所就比較不方便了，最好是有拉鍊在旁邊開，不用脫褲子的樣式。此外在車縫處會容易被水弄濕而出現褪色的現象，這在買的時候要注意。

透濕防水材質中，特別是葛阿特克斯等的拉米特商品，很容易長毛球或塌下來，這是高價位的東西，在滑落停止訓練時來穿真令人捨不得。這一方面，尼龍就令人用起來比較安心

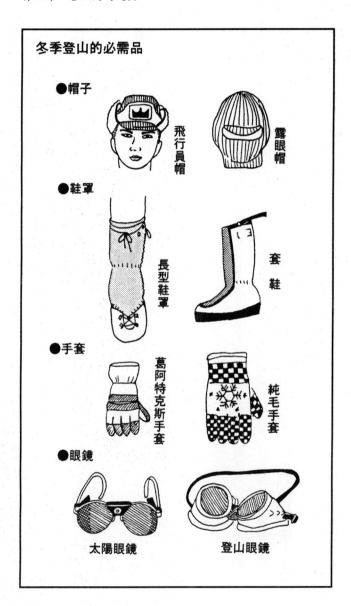

## 冬季登山的必需品

● 帽子

飛行員帽

露眼帽

● 鞋罩

長型鞋罩

套鞋

● 手套

葛阿特克斯手套

純毛手套

● 眼鏡

太陽眼鏡

登山眼鏡

，比較方便行動，初學者在雪上訓練時買來穿也許是很值得的。

像這種穿在最上層的衣服，最好是穿令人醒目的，十年如一日般，登山衣服都是以紅色與黃色、藍色為主要的顏色，其中也有加些裝飾品的。希望以後在式樣上能夠再加多一些變化，這一點得多向製作廠商拜託了。

## 其 他

在冬季山中，為了要保護身體就有必要準備下列各項，特別是末端部份的保暖絕對不可以忘。

**手套：**手套以漢佳龍為代表的末脫脂五指羊毛手套最好，此外，同樣是末脫脂手套的，澳洲的愛拉斯公司的商品也不錯，它們與以往的手套比起來，除了不容易濕、不容易縮小以外保溫性也很好，但是，困難的是價格太高了，是要買貴的呢，還是便宜的多買幾雙，這就見仁見智了。

下面再戴上一雙絲質的手套，就方便做一些細小的工作了，最好縫上鬆緊帶能掛在身上

，這樣就不用擔心被風吹走。

大手套是用來做先鋒部隊或挖雪洞等會弄濕的工作時用的，用葛阿特克斯為材質的有滑雪型及三隻手指型的，滑雪型的較溫暖，三隻手指型的拿東西比較方便，此外登山用手套還有外表用葛阿特克斯，裡層用保亞或信撤來特做成的適合用來登雪山或滑雪。

**襪子**：以混紡比例高的為佳，以不妨礙血液循環為主穿二雙為宜，注意不要令鞋子變緊了，長短視個人的嗜好，不喜歡穿襪子鬆緊帶的人就穿短的襪子即可。

**長型鞋罩**：為防止雪進入鞋中而穿的，上面是葛阿特克斯的透濕防水性材質容易出汗，腳踝以下容易滑倒，選纖維粗的尼龍製品較佳，壓在鞋底的有分為鬆緊帶及金屬線製的，若鬆緊帶的話，記得多準備一副帶去，上面用繩子綁，後面開拉鍊是一般型式，最好有拉鍊開在前面的比較方便。

**帽子、露眼帽**：防風衣具有頭巾，但帽子還是必需帶的，頭部受涼了會有頭痛的煩惱，

行動會遲緩下來，沒有覆蓋耳朵的帽子就不適合登山用，帽子種類有露眼睛、注視帽、寬沿帽、高山帽等，選擇適合自己要爬的山來戴帽就可以，若要帶安全帽，最好準備露眼帽。帶眼鏡的人，最好選寬沿帽或連著口罩、圍巾成一體的比較好，這樣即使有吹雪也不會影響視線。

圍巾：若有羊毛或絲的圍巾，就比較可以防止體溫由脖子散發出去，脖子的兩邊有動脈，這個地方宜保溫，如受涼了對身體有很大的影響，依照天候及發汗狀態來使用圍巾。

冬季的衣服最重要的是組合方式，因為冷就帶了太多衣服會讓背袋重又大，最重要的是薄的帶二或三件能保溫就好，在冬季山中是無法換衣服的，也絕不可以弄濕，若要把衣服弄乾也只能靠自己的體溫而已。手套等小東西弄濕了，可掛在帳蓬中，晚上睡覺時一齊放在睡袋中，第二天早上大多會乾。

# 鐵　鎬

滑落停止，鑿造立足點，耐風姿勢……等。利用鐵鎬就是冬天登山的技巧，選擇適合的鐵鎬是很重要的冬天登山技術。

## 鐵鎬到底是什麼

鐵鎬的名稱是來自德語的 EIS PICKEL 的簡稱，最近也有人用英文 ICE AXE 來稱呼。

在攀登有冰有雪的山時，鐵鎬的使用方法是如何呢？

①保持平衡：在行動中可當手杖用，防止腳步滑倒。

②防止滑落：在要滑落時，用鐵鎬尖嘴部分插在雪地製造一個支點，讓身體停下來。

③製造立足點：在堅硬冰雪的急斜面鑿出個立足點。

④耐風姿勢：用雙腳及鐵鎬做成三點支持住身體、抵抗強風或突然刮起的風。

⑤止滑掛鈎作用：在冰雪壁時，若與雪鎚及冰柱積極地配合使用，有時可以當做攀登時的止滑固定工具用。

⑥支點：在為確保同伴而使用登山繩時，用來打鑿地而製造支點。

鐵鎬的使用方法大致分為這六種，此外還可用來除去止滑扒的積雪，小型帳蓬的支柱等，利用範圍很廣泛，在單純的外形中，每個地方都有其作用，而這些組合起來就是鐵鎬。

## 木製品與金屬製品

鐵鎬有那些種類呢？

鐵鎬依尖嘴形狀、角度及把柄的長度等的組合，大致可分為①一般縱走用，②通用型，③攀登冰雪壁用等三類。此外，再依把柄的材料可分為二種：①用栲木或達孟木等做成的木柄鐵鎬、②用鋁合金或玻璃纖維等做成的金屬柄鐵鎬。

木柄鐵鎬處容易留下攀登的痕跡而令人懷念，常用阿麻尼油塗抹保養是很需要的，耐久性只有四或五年，因為木材的收集漸困難，現在只有少數廠家製造。

金屬柄鐵鎬集合了強度、輕量、量產性、品質均一等的優點。但是，冷卻性及打入冰塊

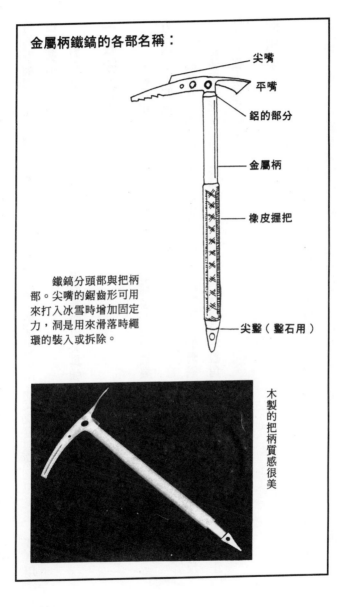

**金屬柄鐵鎬的各部名稱：**

尖嘴

平嘴

鋁的部分

金屬柄

橡皮握把

尖鑿（鑿石用）

鐵鎬分頭部與把柄部。尖嘴的鋸齒形可用來打入冰雪時增加固定力，洞是用來滑落時繩環的裝入或拆除。

木製的把柄質感很美

時的振動力均比木柄鐵鎬要強，為補助這弱點，把柄處可用橡皮或發泡橡皮包裹住，或者用玻璃纖維、黑鉛碳做成的中空管填入也可。

對現在才要開始冬季登山的人來說，用保養簡單又具強度的金屬柄鐵鎬比較適合。

## 一般縱走用型

一般縱走用的鐵鎬可以算是標準型，這種型的鐵鎬被縱走時拿來當手杖用的機會很多，若選擇太短的鐵鎬，下降時會不方便使用。

買的時候，將手腕下垂並站直，輕握上面讓下面的鑿石部位輕觸地面就可以了，太長反而不易使用。形狀則以尖嘴部分與把柄，不要有過分的銳角，以鐵鎬的全長為半徑，尖嘴正好的圓弧上就正好。

## 通用型

在嚴冬期的高山上，即使路線很清楚，但因稜線或稜線直下，很冷的季節風把冰雪吹的更堅硬，連一步也動彈不得的時候，又或者是覆蓋著冰或雪的露岩，或已冰化過的雪面等，

## 滑落停止的基本姿勢

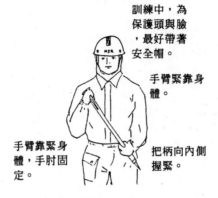

訓練中，為保護頭與臉，最好帶著安全帽。

手臂緊靠身體。

手臂靠緊身體，手肘固定。

把柄向內側握緊。

下巴收緊，把上半身的重量放在鐵鎬上面。

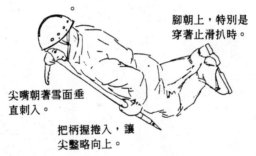

腳朝上，特別是穿著止滑扒時。

尖嘴朝著雪面垂直刺入。

把柄握捲入，讓尖鑿略向上。

　　在冰雪上滑落或跌倒時，利用鐵鎬可在速度加快之前止住腳步，滑落停止的基本姿勢是，首先頭在鐵鎬的斜上方，右手緊握住鐵鎬的尖嘴，平嘴固定在右肩前方，手臂緊靠身，左手緊握把柄部位於胸前，讓全身重量依附在把柄上，用力地垂直向雪面刺入，注意上圖左手與右手的間隔，正確兩手距離是三十公分，此圖兩手距離是過寬。

連止滑扒都很難保持平衡而造成攀登困難的時候很多。

這種時候鐵鎬不但可當手杖，還可以用來敲打冰雪面製造立足點，幫忙我們趕快突破這種危險的情況。

這時最有效的是通用型，它的形狀與一般縱走型很相似，若以揮動的長度來說，最好選比一般縱走型短五至八公分的較好用，尖嘴的角度比一般縱走型更形銳角的比較方便。

## 攀登冰雪壁型

近年來冰雪壁的攀登越來越趨高度化、垂直化，當然鐵鎬也隨著變化起來，變得把柄部分較短，尖嘴更尖了，這是為了方便單隻手也能使用，不管揮動幾次都不會累而設計的，它還可以用在刺入冰壁，然後掛在冰壁以那兒當個支點來使用。

隨著攀登對象越來越高度化，冰雪壁的質也不同了，譬如：流水因整天的冷氣而造成的結凍，因強冷的風在較短的時間內造成的結冰，或是厚重的雪下因壓縮而造成的再結冰等，依以上不同的情況，使用的工具也有些不同，大致上冰雪壁用鐵鎬可分三種：①滴狀尖嘴型、②旋轉尖嘴型、③管狀尖嘴。

## 使用鐵鎬的耐風姿勢

面向山，用
鐵鎬及兩腳
做成三角型
立足。

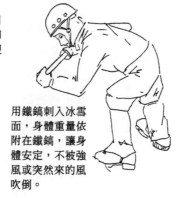

用鐵鎬刺入冰雪
面，身體重量依
附在鐵鎬，讓身
體安定，不被強
風或突然來的風
吹倒。

## 鐵鎬的握法

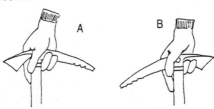

　　若想在快要滑倒時，做出滑落停止的姿勢，可像圖A所
示握住平嘴向前的姿勢。若在已結凍的稜線直下急斜面上坡
處時，像圖B一樣，尖嘴朝向前以備隨時可打入某處，依路
線及地形把握鐵鎬的方式會改變，初學者最好常以滑落停止
的姿勢為妥，像圖A的握法比較好。

| F | G | H | I | J | K |
|---|---|---|---|---|---|
| ○ | ○ | △ | × | × | × |
| ○ | ○ | △ | × | × | × |
| ○ | ○ | △ | × | × | × |
| ○ | ○ | △ | × | × | × |
| ◎ | ◎ | ◎ | △ | △ | × |
| ◎ | ◎ | ◎ | △ | △ | × |
| ◎ | ◎ | ◎ | △ | △ | × |
| ◎ | ◎ | ◎ | △ | △ | × |
| ◎ | ◎ | ◎ | △ | △ | × |
| × | ▲ | ○ | ◎ | ◎ | ○ |
| × | ▲ | ○ | ◎ | ◎ | ○ |
| × | ▲ | ○ | ○ | ◎ | ◎ |
| × | ▲ | ○ | ○ | ◎ | ◎ |
| × | ▲ | ○ | ○ | ◎ | ◎ |
| × | × | × | △ | ◎ | ◎ |
| × | × | × | △ | ◎ | ◎ |

◎最適合使用

○適合使用

△可使用但不被喜歡

▲不被喜歡

×不可使用

A　身高155公分的人需要長度（以目的及力量之差可能會有些差距）。

B　身高160公分的人需要的長度。

C　身高170公分的人需要的長度。

D　身高180公分的人需要的長度。

E　較平坦的山縱走時。

F　在縱走緊急登或降時。

G　在堅硬雪面的急斜面縱走時（中央阿爾卑斯等）。

H　需要有些攀登技術的縱走時（北阿爾卑斯等）。

I　以堅硬雪面或岩或冰為攀登主體的登山時。

J　以60至70度斜壁攀登為主體的登山時。

K　以垂直的攀登冰山為目的時。

# 鐵鎬的型別與使用對照表

| 代　表　型 | A | B | C | D | E |
|---|---|---|---|---|---|
| **一般縱走用** シャルレ・ML | | 65 | 70 | 75 | ◎ |
| カンプ・ラリースーパーライト | 60 | 65 | 70 | 75 | ◎ |
| シモン・フェネック | | 64 | 74 | 79 | ◎ |
| カジタックス・パイオニアⅡ | 60 | 65 | 68 | 75 | ◎ |
| **通用型** シモン・カマロ | | 60 | 64 | 68 | ○ |
| ブラックダイヤモンド・アルパマヨ | 55 | 60 | 65 | 70 | ○ |
| カンプ・ガバル― | 55 | 60 | 65 | 70 | ○ |
| シャルレ・グロット | 55 | 60 | 65 | 70 | ○ |
| カジタックス・エキスパートⅡ | 55 | 60 | 65 | 70 | ○ |
| **冰雪壁攀登用** シモン・ピラニア | | 50 | 50 | 54 | × |
| カンプ・ハイパークロワール | | 45 | 50 | 50 | × |
| シャルレ・パルサ― | | 45 | 50 | 50 | × |
| シモン・シャーク | | 45 | 45 | 45 | × |
| マウンテンテクノロジー　バーティグアックス | | 45 | 50 | 50 | × |
| **雪柱** ブラックダイヤモンド・X-15 | | 45 | 45 | 45 | × |
| カジタックス・セミチューブバイル | | 45 | 45 | 45 | × |

滴狀尖嘴型（圖①）：尖嘴的前端比通用型稍垂下，其使用範圍更大，在攀登傾斜度七十度的冰雪壁時很好用，在滑落停止時很容易用尖嘴來保持停止狀態，它用在一般的冰雪壁。

旋轉尖嘴（圖②）：別名叫香蕉尖嘴，形狀像下垂的象的鼻子然後又略朝上，這種型是用來攀登垂直冰壁時，只用少許的力就可以製造支點，在拉引身體的位置拉引會很輕鬆。

管狀尖嘴：（圖③）：對冰的破壞力較少，很容易扒冰，但是又容易拔開，是適合給冰壁攀登的初學者用，這些型的把柄處可以當做冰板的鎚子用，用來做第三支點其利用的價值很大。

## 鐵鎬是凶器

用鐵鎬在露營或背袋上打個洞是可以的，包括自己在內，絕對不要有傷害到人的機會，使用時要多注意。如果不是馬上要用鐵鎬的話，最好用套子或橡皮製的尖鑿套子套上，坐車子時將它由背袋拿下，用手拿著比較安全。

在露營時，不管多小心都不要拿到帳蓬裡去，放在入口處，附近但不影響其他人的地方，最好還要將把柄部分插入雪中三分之一左右。

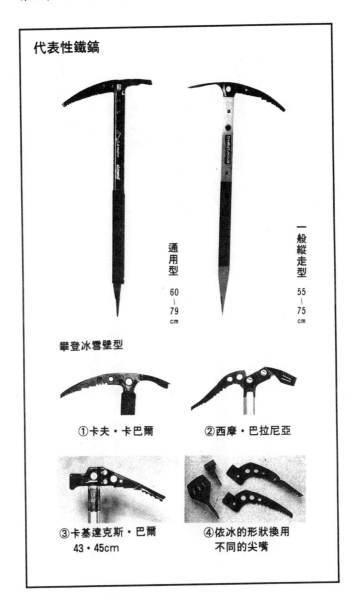

代表性鐵鎬

通用型
60
〜
79
cm

一般縱走型
55
〜
75
cm

攀登冰雪壁型

①卡夫・卡巴爾

②西摩・巴拉尼亞

③卡基達克斯・巴爾
43・45cm

④依冰的形狀換用
不同的尖嘴

# 止滑扒

在堅實的雪面，止滑扒痛快地插下去——今天真爽快，選擇適合自己攀登方法的止滑扒，您會在冬季的山上更安全更快樂。

## 止滑扒（艾仙）來自德語

積極的利用止滑扒，是登山的一種革命，因為有了它而開拓了數個困難的路程，有了它冬季的攀登更顯得多變化。

在止滑扒上場以前，碰到需攀登堅實的冰或雪的斜面時，只能一步一步地製造立足點，這樣需花費很多的時間與勞力，現在有了止滑扒，只要它的爪子插在冰雪裡面，就可以既安全又快速地攀登了。

積極地利用歐洲阿爾卑斯的獵師從老早以來就用的止滑扒，改良成登山用的止滑扒，是

**使用止滑扒時的滑落停止**：萬一被滑落時，讓頭朝斜上方，腳彎曲，讓止滑扒與雪面接觸，會產生急劇的制動力，讓止滑扒做支點，身體可以回轉，這樣滑落停止的基本姿勢已經不需要了。

## 止滑扒的各部名稱

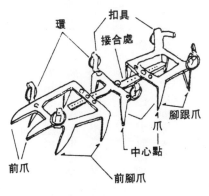

德國人的發明，名稱爲德語，稱爲秀坦克艾仙，法語發音是克藍博，英語發音是克藍博或克來敏克、艾盎。

## 通用型

除了雪溪用的輕止滑扒以外，冬用的止滑扒大多以八支到十二支的爪子爲主流，最近還有十支爪（或十二支爪）的前端的二支不向前伸出的，這種型適合一般縱走用，也是爲了區別與攀登用之不同（攀登用的前端是向前突出），但是實際上除了極端向前露出爲冰壁設計的東西以外，通用或縱走或小型雪壁攀登等用十二支爪子的比較方便。

材質與製造法的介紹是，以炭素鋼的鍛造及鉻鉬鋼的壓著，前者最近已不太看得到了，後者的製品中已漸漸沒有斑點。此外，壓著式的方式做出來的前後長度可以調節，左右的寬度也可以與鞋子配合，選擇適合登山鞋且好走的就可以了。

初學者若想在通用型裝上止滑扒的話，選擇十二支爪子的出齒型，因前爪向前突出會比較危險，若疲倦的雙腳像被拉著走時，會勾到凍著的雪面或岩石而造成事故。

## 冰雪壁攀登用

其特徵是前端的二支爪及二支爪子能插入冰雪壁，製造出立足端，第二支爪子也向前突出。此外，第二支爪子又分成二支，前面的四支經常都是用來支持身體用，用來保持平衡很方便。

前端的二支爪有水平的，也有直型的（參照一五六頁圖），在冰柱狀的冰上或因風而成堅硬的冰上用直型的爪子比較方便，水平型的爪子用在水冰或雪壁或佈滿岩稜的冰壁攀登時。

整體的形狀分為，前面與後面之間略呈彎曲形狀的二片型，與不太有彎曲的一片型，若以指導或行動性來考慮，選擇較有彎曲的二片型比較適合，若是攀登垂直的冰雪壁，則以一片型的比較不會讓腳踝負擔過多，且具安定性。

登雪山選擇工具是很重要的，依選擇方法及使用方法，可以變成安全，也可以變成危險，若想用來做正式的登雪山用，選擇一片型的止滑扒當登雪山專用止滑扒的第二止滑扒是可以的。

攀登冰壁：最近盛行用止滑扒，以正前爪為重點積極地攀登的方法。

## 前爪的種類

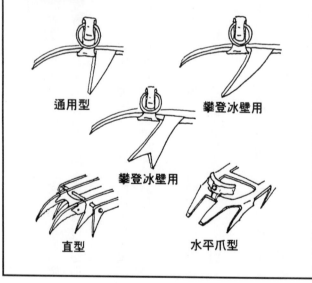

通用型

攀登冰壁用

攀登冰壁用

直型

水平爪型

# 止滑扒帶

以前的止滑扒帶是用牛皮泡了油來使用的，這種帶子結凍後就會像金屬線一樣不好用，現在被使用的多半是尼龍帶或合成橡膠帶。

尼龍帶比較輕又不會結凍，強度也很好，但是，綁的時候容易在金屬環處鬆弛。

合成橡膠帶是在帶子上打洞，像鞋子的扣具一樣，在行動時就不會有漸鬆弛的現象發生，其價格比尼龍帶高，對攀登冰雪壁或冰山的人來說，最好是用合成橡膠帶較妥。

帶子的綁法分綁一條的、綁二條的，以及固定型的，固定型的穿脫較為方便，到登山用品店去，可以看到各種組合式零件，選擇適合自己的東西，可以的話買回零件自己做綁的部分，那最好了。

止滑扒帶也有斷裂的可能，要多預備一條才好，綁的方法一定要記住。

止滑扒跟鞋子的連結方法除了帶子以外，還有一種套入式的，這東西剛開始用時，有時會因為容易脫落造成很大的危險。但最近，特別是二片型的，已經很令人安心，其安全性完全與帶子的一樣，帶子若綁得太緊會造成腳趾血液循環不良，嚴重的可能變成凍傷的原因，

套入式的是以鞋尖及腳跟處固定後，再與鞋子套在一起成一體，可以完全不用擔心，穿脫又輕鬆，快速就是它的優點。

弱點則是萬一套入式的發生故障，又沒有零件，連簡單的修理也沒有辦法做，所以平常的保養一定要認真做好。

套入型又分為金屬線及二片型的二種，皮革製的登山鞋最好用不傷害鞋及止滑扒的二片型較妥。

塑膠靴則兩種都適合，選購時注意鞋面的大小及鞋底提高的情形是有必要的。

## 止滑扒的選購方法

到登山用品店可以看到很多種的止滑扒，選購的要點是，是否適合自己的登山方式，與自己的鞋子能配合嗎？再來就是價錢。

買的時候一定要帶去自己的登山鞋，直接拿來裝看看，鞋子裝上止滑扒後看看前後的大小如何，寬度、鞋底提高的情形以及腳跟的厚度、最好是連不用帶子也不會脫落。塑膠鞋的腳跟處比較小的種類很多，選擇左右都不會有空隙的。若總是有空隙的話，可以用塑膠帶纏

著來調節。

若是為攀登冰雪壁而選購的話，最好依計劃中路程上的冰質、斜度，由山頂下降的路等綜合考慮後再下判斷。

## 止滑扒的穿脫

早些穿上止滑扒，等確認安全後再脫下是最重要的。

若是積雪由前一天就下且已積到腰部，呼吸又一直不順暢，再加上掛著止滑扒以及腳絆，這樣容易讓自己的身體受傷增加危險，如果冰面步行還有自信，且在冰化了的稜線做直下動作，這樣會讓自己搞得一籌莫展，而在這種不安定的狀態下，鐵鎬也變成是一種裝飾品，那就糟了。

一般嚴冬期中的樹林帶上面部分，尤其是風吹不到的山凹部分經常都是結冰的，想要踩著走是很難的，此外峽谷的上面斜度也很陡，最好是在事前找個安定的地方裝上止滑扒。

脫下止滑扒最好選雪變得較軟時，已充分可以踩著走的時候。有不少人在下降時就把止滑扒脫下，結果在前端日晒不到的堅實雪面上滑了個大跤，所以考慮到自己將要走的路線狀

況很重要。

## 止滑扒的保養

要養成冬季登山的前後都檢查止滑扒的習慣，若覺得尖端被磨損了不少時，就有必要再用銼刀磨一磨了。

此外如螺絲鬆了，止滑扒帶的受損等都再檢查一下，尤其是套入式的更要充分地檢查。

裝上止滑扒最要注意的就是仔細地檢查，先走走看，如果鞋子與止滑扒漸能適應，就容易有鬆弛現象。尼龍的止滑扒帶特別容易鬆弛，在休息時記得重新再綁過才好，最好要有稍微馬虎止滑扒的鬆緊就會脫落的危險意識心態。

若在山中行走，鞋子沒有裝上止滑扒時，不要將它放入背袋中，應該放在背袋外層放止滑扒的袋口。最好在坐電車或汽車時，把用橡皮製的止滑扒注意卡掛上，或是裝入止滑扒袋再放入背袋中。

# 輪樏、手杖

輪樏是雪國生長的人想出來的生活工具，若這種工具能善加利用到登山方面，可以成為開闢登山雪道的一個技術。

## 日本人的智慧

在年年改進，各種流行款式的登山用具當中，只有輪樏是那麼樸素地被留存在。

世界上有數的豪雪地帶，如中部山岳地帶，一天下幾公尺的雪是不稀奇的，而攀登這種深雪的山就是與深雪格鬥的意思。這時候為了不要被深雪埋沒，為了不讓體力過分消耗以及延伸步行的距離，輪樏是唯一能用的工具，這一點與西歐的滑雪鞋或雪鞋意義相同。在日本的叢密樹林帶中的迂迴路上，輪樏真的不是雪上步行的用具，與豪華的攀登比起來，它是樸素得過分的登山技巧，但是發明這種能支持腳來行動的輪樏，是日本人的智慧，是冬天登山必需有的工具。

# 木製與輕合金製

輪樏的正式名稱就是輪樏，但在以前日本的各個地方稱呼輪樏有叫「わっぱ」、「わっか」、「ごす」，因地方不同而有各種的名稱，輪的形狀則分為圓形、橢圓形、葫蘆形等，形式則大約分為二種，一種是用一隻藤或強韌的椊木的樹枝切開後彎曲成輪狀，另一種是用二隻半圓連起來成一個圓輪。

產地是，輪很大且圓但不太會陷入雪中的新潟生產的越後輪樏，另一種橢圓形，具有爪子能應付硬雪，是富山產的蘆峅輪樏，今天要講的登山用輪樏，是指富山產的而言。

材質方面，除了木的以外，還有塑膠及輕合金的製品，塑膠的價格高，強度夠但一旦壞了就沒有辦法修理，這點令人不放心，現在以輕合金製的與木製的佔多數。

選擇木製輪樏時的重點是，要挑爪子長的，最好五公分以內的，太長了老被勾到，除了無法刺入硬雪以外，輪樏會因為體重而成彎曲，最後就壞了。

爪子的斷面是正方形或長方形都可以，當然木頭的龜裂處或木節處最好避免，接合處是否牢固要注意檢查。

木製品容易腐蝕，最好一定記住常用阿麻尼油浸泡過後才使用，這樣就能用的較久，又不容易沾雪，步行容易。此外綁鞋子的麻繩也要經常泡在阿麻尼油，最好經常預備著強韌的尼龍繩及克雷莫那繩做為備用品。木製輪檊若使用次數多了，連結用的金屬線會有鬆弛的現象，所以在出發前一定要仔細檢查才好。

輕合金輪檊比木製的輪檊細長也較容易步行，在樹林中被樹根拉扯到，就算怎麼亂弄也不用擔心會折斷。保養方面可以說完全不需要，這點實在令人高興，但是若是小的鞋子，輪檊的前後距離會縮小，帶子若綁的不夠仔細或牢靠，就會沒有安定感，若套上彈性不夠的鞋子，則要多注意帶子是否會磨傷。

輕合金的輪檊看來比較方便，再說現在的鐵鎬也多半金屬製的，但是木頭特有的彈性及觸感，再加上日本獨有的傳統與鄉愁，喜愛它的人還是很多。

## 輪檊的裝置

把輪檊裝在鞋子上有二種方法，一種是用市面上賣的固定帶，一種是從以前就開始用的繩子。

用繩子綁的方式又分二種，一種是固定式（圖一），另一種是用一條繩子，後者的方式比較實用，繩子以十五厘米寬的尼龍繩最有效，麻繩容易結凍，編結出來的尼龍繩則打不緊，打結也容易鬆掉。

打結的方式分遊動式及固定式二種，遊動式是腳中心不踫地，腳尖及腳跟可以自由活動，這樣給輪樑的負擔比較小，在雪面走路也可直接切入雪中，在斜面較緩的地方適合穿著，但輪樑總容易鬆脫。這一點固定式就沒有問題，不但不會鬆脫，即使在急斜面又有很深很重的雪，它還是令人安心，但是輪樑容易受損。

以初學者來說，為了輪樑容易鬆脫而吃苦，或零件掉了而無法行動等，不如選擇雖然容易受損但比較安定的固定式較好。

在雪面很硬，輪樑的爪無法發揮功用時，為了縮短穿脫及換裝輪樑的時間，最好即時穿上止滑扒，輪樑可以翻過面來套在上面，但是這種方法可能需具有相當經驗的人才能做，否則可能勾住了止滑扒而滑落下去，或是自己踏到輪樑而跌倒等，初學者最好還是在雪面很硬地時候，忠實地考慮進入止滑扒的世界吧！

## 裝上輪樏的各種帶子

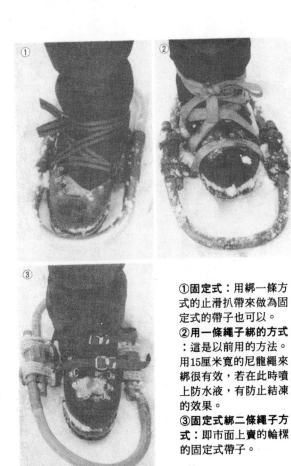

①固定式：用綁一條方式的止滑扒帶來做為固定式的帶子也可以。
②用一條繩子綁的方式：這是以前用的方法。用15厘米寬的尼龍繩來綁很有效，若在此時噴上防水液，有防止結凍的效果。
③固定式綁二條繩子方式：即市面上賣的輪樏的固定式帶子。

## 手杖是必須的

輪樏與手杖的關係就像鐵鎬與止滑扒的關係一樣，如果有了輪樏而沒有手杖，就等於少了一隻手，它不但是幫助保持平衡，也是長時間開闢雪路不可缺少的工具，鐵鎬可以代替手杖在開闢雪路時使用，但實際上因為太短而無法發揮作用的時候太多了。

也可以拿滑雪手杖來代用，最近登山用品店有賣二段或三段式的手杖，這種製品若遇結凍就會無法調節其長度，強度方面也令人難以安心。攜帶方面很方便，依情況而能自由改變長度是非常難得的。

手杖應該帶著二支去比較好，若遇上激烈的情況時，可以把二支手杖綁在一起，就不會有被折斷的顧慮，起碼可以安心地把自己的身體顧好。

## 開闢雪路是冬天中的一種樂趣

開闢雪路很辛苦。這不是一個人能持續做下去的，最好一個團體大家共同來做，方法是領導者在前面剷雪，其他的人排成一列，踏著領導者的足跡忠實地跟著，負擔太重的領導者

## 輪樏的基本步行

1＝輪樏在雪面的踏置方法

2＝腳步的挪動方法

　　裝上輪樏走路的麻煩是，埋在腳上的雪要除去。若是把腳拉起來太高的話，馬上就會疲倦是每個人都可以想像的，加上了輪樏的步行真的很難，雪越深，這種技巧的好壞越會影響到體力的耗損，有效率的步行就變得非常的重要。

　　步行中將上身靠在手杖以保持身體的平衡，腳就像圖2一樣地垂直拔起，然後以腰為中心由後方開始畫個半圓形般地邁向前方，雪較淺的時候，就這樣具節奏地走就好，若雪很深時，腳的動作就必須要用瞬間的力量。然後，輪樏就像圖1一樣水平地踏置，結結實實地踏在雪中，保持立足點不會崩壞地將身體靜靜地移動。

需在適當的時間換人，然後到隊伍的最後面去，以這樣方式重複地進行開闢雪路。

若遇到深雪時，領導者及第二人將背袋解下，空身地去開闢，等略有進度後再換別人做。

領導人回到自己背袋的所在處，稍微休息後再尾隨團體的隊尾，這種方法效率很好。

開闢雪路的路線會依地形及雪質影響而改變，原則上以斜面的最大傾斜線來做登峰，路線的指示則以較能把握前方的第一個人及第二個人來做，領導者隨時有可能被雪埋沒，沒有時間可以做這種事。

開闢雪路一定得注意的是斜登降，在山斜面時很難站穩，進行方向總會向下滑，傾斜度越增加，這種不安定的姿勢也越厲害，要注意隨時都有滑落或跌倒的危險。

此外開闢雪路當然是在有積雪的地方，所以要隨時提醒自己雪崩的危險，像這種橫切過斜面的斜登降，非常容易誘發雪崩的發生。萬一一定得完成這雪路的開闢，最好一個人一個人分開地過，不要震動了雪，小心謹慎地行動最重要。

開闢雪地的技巧是靠經驗而來，能習慣最重要，但團體行動一致積極地向前邁進的強烈意志也是必須的，所以不要為了想休息而要求隊伍停下來，一口氣向前走最有效率了。

辛苦的開闢雪路完畢了，站在稜線往下看，看到自己所做的雪路遠遠地延伸著，這真是

## 開闢雪路的基本

1.淺雪的登山

3.淺雪的下降

2.深雪的登山

4.深雪的下降

冬天登山的一大樂事。

## 利用雪

利用輪橇與手杖，在不得不開闢雪路的山區裡，若知道雪洞的技術可以讓您登山的範圍更廣泛。

在雪洞會溫暖真是令人難以想像，那是因為積雪中的雪粒與雪粒間有極小的空氣層，空氣的比熱大所以熱氣不會淹出，外面氣溫即使零下十度，雪洞中卻可保持〇度以上。

雪洞不需要帳蓬與棒子，只要有鏟子與雪鋸就可以，大約可以做出容納五人至十人之間的空間，積極利用會很有價值的，這也是臨時冬季山上露營保護自己生命的一種手段。

挖雪洞時一定得注意的是雪質，其大小與形狀，挖掘場所等。挖掘場所的選定特別重要，如有差錯會造成雪洞崩垮。會雪崩及有落石的地方當然要避免，谷澗、雪沿下或吹雪屬害處也不行。此外，樹下會有可能因樹上的積雪塊掉落而破壞雪洞。

風向也很重要，風口處做雪洞，雪洞的入口可能會被雪淹沒，理想的地方是紮實的雪風下側急斜面，若是平坦地的話就先挖掘縱式雪洞。

有趣的事是在冬山中為了雪吃了多少的苦，現在相反地利用它來做雪洞了。

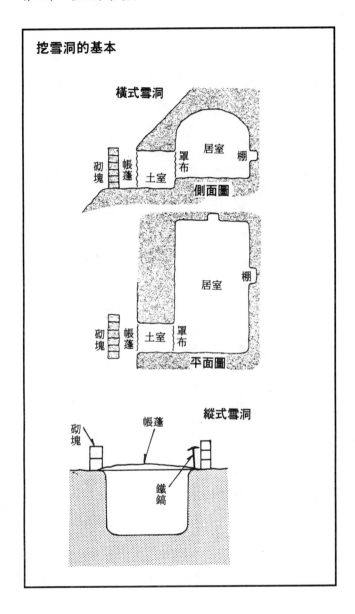

挖雪洞的基本

# 冬季登山的生活用具

冬季的登山是辛苦的，而帳蓬裡面也是一樣，為了最起碼的舒適生活，您是需要各種用具的。

## 冬季的露營生活

在全年營業的山中小屋歇腳的話，就不用特別講究生活用具或什麼技巧了，若是利用帳蓬，許多事不得不做事先的設想與準備。

首先是帳蓬的搭設，因為要在雪上設帳蓬，固定木塊不是用打入的，而是要埋在雪中，此外不是在帳蓬的四周做出讓雨水流出的小溝，而是做出防風雪的雪磚，疊放在帳蓬的外側，直接被風吹到的那一邊。

冬季山上水會結凍，煮炊以前一定得先把冰雪溶化成水。把乾淨的雪用塑膠袋裝著放在帳蓬的入口處。用鍋子將其煮成水，若煮炊中熱氣很多，帳蓬布的裡邊會結凍，若有風吹來

會漸掉落而把全部人的衣物弄濕，這點要注意去避免。

## 冬季帳蓬的附屬品

若要冬天的露營生活愉快就要準備必須的物品。

**折疊墊子**：不管是夏季登山或秋季、春季等，折疊墊子總是必需品，即使在一月份一千公尺以下的地方下著雨是沒有什麼好稀奇的，品質上來說，沒有因廠牌不同而有差別，可以的話儘量大些比較好用，若只用來蓋帳蓬頂，用小塊又輕又便宜，但是，有了風雨時就慘了，所以最好準備比帳蓬大數十公分的比較好，若能遮蓋得到鞋子與傘就更理想了。

**內層與外層**：為了讓冬季帳蓬內增加溫暖，帳蓬內層的就裝在內層，是外層的就裝在外層，為了讓帳蓬始終保持二重的斷熱效果，防止帳蓬內層的水蒸氣成滴掉落是很重要的。

**固定用小木棒**：許多團體在積雪期也用以前就流傳下來的竹塊，塑膠製的也很好用，使用方法是在固定用小木棒的中央部分綁上長繩，然後將它擺橫才使用，將它埋在雪中三十公分深的地方，然後再在其上面用力踏緊，即使有稍許的風，應該不會被拔起來。

## 用了就丟的固定小木棒使用方法

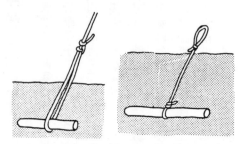

　　用了就丟的小木棒是用了就不再收回來了，若是用尼龍製品就如左圖般，不直接在棒上打結，回收時不要管打結處，只要拉其中一條繩子就可以拿回來了，右圖是用細的麻繩來綁，直接綁在小木棒上，這麻繩可以接著綁在帳蓬，回收時只要用刀子切斷它，小木棒就不收回來了。

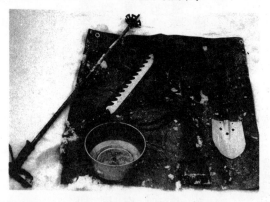

挖雪洞的工具：雪鏟、雪鋸、把挖出來的雪拿出去的塑膠墊子及鍋子，手杖與雪鋸之間的是用來做記號的膠帶，雪鋸與鏟子之間是帶狀鋸子，右邊鐵鎬上的鏟子在緊急時很方便利用。

# 冬季的紮營技巧

## 冬季登山的紮營方法：

① 場所決定後大家一起把雪踏平，中央處自然會比較低，所以注意中央處要比較高五至十公分。

② 把帳蓬張開，決定紮下的地點，若風勢太強，用背袋放在帳蓬中央以防止飛走。

③ 把棒子弄長通過帳蓬。這時要注意接合處不要沾到雪，以免結凍後，回收帳蓬時會拔不開來，其辛苦是想像不出來的。

④ 張開的繩要確實拉緊，固定用小木棒埋在三十公分以上的深處。

⑤ 必要時準備防風用雪磚並積疊好。

## 雪磚的積疊法：

① 疊雪磚下面的雪要堅實些。

② 雪磚要厚，且每個大小要相同。

③ 不要太靠近帳蓬，以免除雪的空間太小。

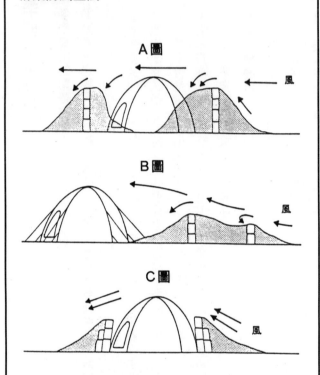

## 構築防風壁法

### A圖

風

### B圖

風

### C圖

風

　　防風壁在帳蓬的目的即在於防止風吹入。A
圖的防風壁帳蓬埋在雪中。B圖是考量氣流，氣
流低時此方法較佳，除雪也便利。C圖乃強風時
的防風壁例，入口在風的下側。

④雪磚只要在有風側積疊就好，不用在帳蓬的四周積疊，以免行動不便，有時吹雪堆積反而要比除雪辛苦。

⑤疊雪磚要像疊瓦片一樣，一片片疊的方式要不一樣才會增加強度。

⑥高度則比帳蓬稍低較好，風會把帳蓬上的積雪吹走。

⑦在雪磚間的細縫中用雪填滿。

## 冬季登山生活的小物品

刷子：不是用來洗鍋子的，是放在帳蓬的入口處，除去人體或背袋上沾著的雪用。此外用來消除帳蓬裡的墊子上的垃圾或雪皆相當方便，刷子種類就以家庭用的即可，為方便在雪裡尋找，最好綁上紅色的細帶子在刷子上。

衛生紙：儘量帶新的衛生紙去，在冬季的山上，餐具或鍋子是不洗的，全用衛生紙擦，但是油污是沒有辦法用擦就去掉的，所以這時取些雪放在鍋中（包括餐具），再放在瓦斯爐上點火煮成熱水，這熱水會使油溶化，然後再用衛生紙來擦，這樣就能把油污大致去除真是稀奇。

**大的塑膠袋**：大型的藍色或黑色塑膠袋利用範圍很大，可用來準備製成水的雪，用來裝大家的鞋子，用來裝乾的衣服，總之利用方法隨個人需要。

**飯匙**：要製造水時，可以用飯匙來切雪，或者用來攪拌雪。此外煮炊時當然也可以用來攪拌食物等。

**大盤子**：就像大眾食堂中可以看到的大盤子，煮炊時可以拿來當菜板或墊鍋子的或裝食物，此外也可以利用來寫紀錄，畫天氣圖等當桌子用非常方便。

**晒衣用夾子**：帳蓬的上面有細繩，可以用來晒乾衣物，此外吃了一半食物可用這夾子來夾住袋子等等的用法。

此外日常用的生活用具，因需要或想法而可以改變成更有趣或更方便的用法。把這樣的利用方法推廣到其他方面使冬天的生活技術更充實。

# 第五章

# 讓道具發揮十倍的功效

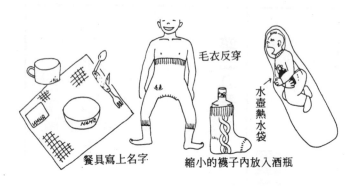

毛衣反穿

水壺熱水袋

餐具寫上名字

縮小的襪子內放入酒瓶

# 在沒雪的山上時

●縮小的襪子內裝入酒瓶：襪子縮小後會變成羊毛襪般地厚，這時若把酒瓶或無線通話器塞入當靠墊用很方便。

●水壺當熱水袋：放在睡袋中好令人舒服，但是，若蓋子沒有蓋好就會變成地獄了。

●毛衣反穿：將毛衣顛倒穿，袖子當褲子穿，由領口處也可以小便，真是方便。

●餐具上寫名字：餐具是天下迴轉的東西，特別是帳蓬數多時，若寫上自己的名字，一定有一天會回到自己手上的……這樣相信著吧！

●把背袋套在睡袋上：既然有這種東西就多加利用嘛！

●利用炊具、餐具的空間：若背袋太小，整套的炊具餐具放不下時，盤子及茶壺可以不用帶，把其他的用品儘量塞

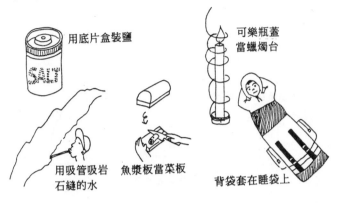

用底片盒裝鹽

可樂瓶蓋
當蠟燭台

用吸管吸岩
石縫的水

魚漿板當菜板

背袋套在睡袋上

滿在其他的炊具餐具中。

●便宜的墊子：不一定要買登山用品店賣的墊子，可以去買舊貨攤的止滑墊或浴缸用的墊子，只要弄成自己適用的大小即可。

●厚墊子的包裹：把墊子捲成圓筒狀放在大型的背袋中，再把其他物品放在這圓筒中。

●底片盒子的利用：鹽、胡椒、辣椒粉等，都利用底片的盒子來裝可以避免潮濕。

●可樂瓶蓋蠟燭台：利用其環狀金屬線下面的盤狀當蠟燭台，要帶著走時，只需將這金屬線壓下即可。

●利用魚漿板的板子當菜板：有總比沒有好吧！放在膝蓋上切蔥末的樣子，有新媳婦的味道。

●吸管：可用來吸岩石細縫的流水，有山泉味道。

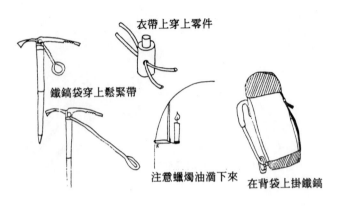

衣帶上穿上零件

鐵鎬袋穿上鬆緊帶

注意蠟燭油滴下來

在背袋上掛鐵鎬

# 有雪的山上時

●鐵鎬掛在背袋上：在背袋的腰部處有繩子，可將鐵鎬掛在那兒，若用繩子將繩環穿起也可以綁在這裡，這樣雙手可以利用來做其他的事。

●拉鍊處裝著小環：防風衣等有拉鍊處，用細繩做個小環，即使帶著手套也可以把拉鍊拉上拉下。

●夜晚的帳蓬鞋子：想離開帳蓬一下時，可用大型手套套在腳上，但是要注意不要滑跤，因為小便時是無法做滑落停止的。

●伸縮的鐵鎬帶：利用已成袋狀的鐵鎬帶當帶子用，把這袋子縫入鬆緊帶，不但不佔地方且使用方便。

●冬天手套的洗法：用洗衣粉洗會洗去油脂，反而容易弄濕，只要用水洗再風乾就好，會比用洗衣粉略具臭味，但

刷子綁上紅帶子　　防風衣別上半圓形的金屬線

夜晚時穿

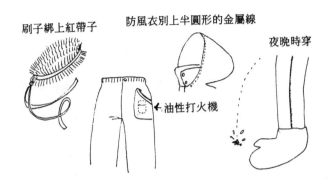

←油性打火機

也沒有辦法。

●油性打火機放在褲子口袋：除了褲子靠大腿處的口袋以外，其他地方的口袋皆不適宜放，因為氣溫太低會使油氣化掉而不能使用，真是令人想不透。

●刷子綁上紅色帶子：最好想成冬天的露營生活，若東西被雪埋沒了，不等待雪溶化是找不到的，像刷子這種小東西最好都綁上紅色帶子。

●塑膠袋的腳絆：有時秋天也會下許多雪，而不得不做開闢雪路的工作，這時視需要用塑膠袋當腳絆，可以發揮許多作用，只是由外面不會弄濕，但是因流汗可能會由裡面開始濕。

●滑雪與墊子：用滑雪來做登山行時，有時必須露營，這時可用滑雪工具來挖個洞再用滑雪桿平舖在洞上睡，只是可能背部會稍感痛楚。

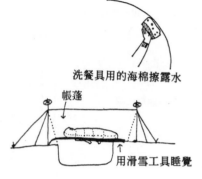

洗餐具用的海棉擦露水

帳蓬

用滑雪工具睡覺

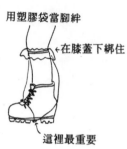

用塑膠袋當腳絆

←在膝蓋下綁住

這裡最重要

●**用保溫袋放在下腹部**：用了就丟的保溫袋可在用完之後放在腹部，人體如果腹部溫高的話，體溫也會升高。

●**鐵鎬上塗青漆**：鐵鎬的金屬部分容易生銹，用紙或礦滓可以把鐵銹除去，用透明的青漆可以防止生銹。

●**用洗餐具的海綿除去露水**：冬天的早晨，窗戶上會有白色的霧氣，冬天山上的帳蓬內常累積著露水，若用海綿來擦就可以擦乾淨，如果任其放置會成結露，若風吹動帳蓬，這結凍成雪狀的露會片片地掉落，形成外面天氣晴爽，而帳蓬卻在下雪。

●**掛起衛生紙**：冬季山上的生活是不洗餐具的，多半用擦的，而衛生紙不只用在這方面，還有許多地方要用到，所以用衛生筷當架子再用金屬線將其掛在帳蓬頂上就不用擔心會弄濕了。

●**用衛生筷當帳蓬的固定用小木棒**：最近竹筷子越來越

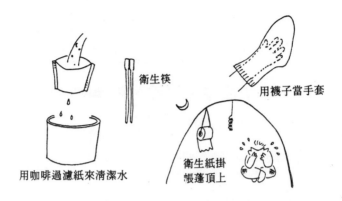

衛生筷

用襪子當手套

用咖啡過濾紙來清潔水

衛生紙掛
帳蓬頂上

少了，要用竹子來做帳蓬的固定小木棒越來越難，建議各位仁兄不妨用衛生筷紮成一把來代用。當然是用已使用過的筷子，此外還可以用來串起臘肉在蠟燭上燒烤用。

●用咖啡濾杯過濾水：春天山上的雪總會有很多垃圾，好不容易等雪溶了可以有水用，卻是垃圾多而不能用了，這時候不妨拿過濾咖啡用的過濾紙來把水弄乾淨。

## 大展出版社有限公司　圖書目錄

地址：台北市北投區11204　電話：(02) 8236031
　　　致遠一路二段12巷1號　　　　　8236033
郵撥：0166955〜1　　　　傳眞：(02) 8272069

## ・法律專欄連載・電腦編號58

台大法學院　法律學系／策劃
　　　　　　法律服務社／編著

| ①別讓您的權利睡著了① | 200元 |
| ②別讓您的權利睡著了② | 200元 |

## ・秘傳占卜系列・電腦編號14

| ①手相術 | 淺野八郎著 | 150元 |
| ②人相術 | 淺野八郎著 | 150元 |
| ③西洋占星術 | 淺野八郎著 | 150元 |
| ④中國神奇占卜 | 淺野八郎著 | 150元 |
| ⑤夢判斷 | 淺野八郎著 | 150元 |
| ⑥前世、來世占卜 | 淺野八郎著 | 150元 |
| ⑦法國式血型學 | 淺野八郎著 | 150元 |
| ⑧靈感、符咒學 | 淺野八郎著 | 150元 |
| ⑨紙牌占卜學 | 淺野八郎著 | 150元 |
| ⑩ＥＳＰ超能力占卜 | 淺野八郎著 | 150元 |
| ⑪猶太數的秘術 | 淺野八郎著 | 150元 |
| ⑫新心理測驗 | 淺野八郎著 | 150元 |

## ・趣味心理講座・電腦編號15

| ①性格測驗1 | 探索男與女 | 淺野八郎著 | 140元 |
| ②性格測驗2 | 透視人心奧秘 | 淺野八郎著 | 140元 |
| ③性格測驗3 | 發現陌生的自己 | 淺野八郎著 | 140元 |
| ④性格測驗4 | 發現你的真面目 | 淺野八郎著 | 140元 |
| ⑤性格測驗5 | 讓你們吃驚 | 淺野八郎著 | 140元 |
| ⑥性格測驗6 | 洞穿心理盲點 | 淺野八郎著 | 140元 |
| ⑦性格測驗7 | 探索對方心理 | 淺野八郎著 | 140元 |
| ⑧性格測驗8 | 由吃認識自己 | 淺野八郎著 | 140元 |
| ⑨性格測驗9 | 戀愛知多少 | 淺野八郎著 | 140元 |

⑩性格測驗10　由裝扮瞭解人心　　淺野八郎著　140元
⑪性格測驗11　敲開內心玄機　　　淺野八郎著　140元
⑫性格測驗12　透視你的未來　　　淺野八郎著　140元
⑬血型與你的一生　　　　　　　　淺野八郎著　140元
⑭趣味推理遊戲　　　　　　　　　淺野八郎著　140元

## ・婦 幼 天 地・電腦編號 16

①八萬人減肥成果　　　　　　　　黃靜香譯　150元
②三分鐘減肥體操　　　　　　　　楊鴻儒譯　150元
③窈窕淑女美髮秘訣　　　　　　　柯素娥譯　130元
④使妳更迷人　　　　　　　　　　成　玉譯　130元
⑤女性的更年期　　　　　　　　　官舒妍編譯　160元
⑥胎內育兒法　　　　　　　　　　李玉瓊編譯　120元
⑦早產兒袋鼠式護理　　　　　　　唐岱蘭譯　200元
⑧初次懷孕與生產　　　　　　婦幼天地編譯組　180元
⑨初次育兒12個月　　　　　　婦幼天地編譯組　180元
⑩斷乳食與幼兒食　　　　　　婦幼天地編譯組　180元
⑪培養幼兒能力與性向　　　　婦幼天地編譯組　180元
⑫培養幼兒創造力的玩具與遊戲　婦幼天地編譯組　180元
⑬幼兒的症狀與疾病　　　　　婦幼天地編譯組　180元
⑭腿部苗條健美法　　　　　　婦幼天地編譯組　150元
⑮女性腰痛別忽視　　　　　　婦幼天地編譯組　150元
⑯舒展身心體操術　　　　　　　　李玉瓊編譯　130元
⑰三分鐘臉部體操　　　　　　　　趙薇妮著　120元
⑱生動的笑容表情術　　　　　　　趙薇妮著　120元
⑲心曠神怡減肥法　　　　　　　　川津祐介著　130元
⑳內衣使妳更美麗　　　　　　　　陳玄茹譯　130元
㉑瑜伽美姿美容　　　　　　　　　黃靜香編著　150元
㉒高雅女性裝扮學　　　　　　　　陳珮玲譯　180元
㉓蠶糞肌膚美顏法　　　　　　　　坂梨秀子著　160元
㉔認識妳的身體　　　　　　　　　李玉瓊譯　160元
㉕產後恢復苗條體態　　　　居理安・芙萊喬著　200元
㉖正確護髮美容法　　　　　　　山崎伊久江著　180元

## ・青 春 天 地・電腦編號 17

①A血型與星座　　　　　　　　　柯素娥編譯　120元
②B血型與星座　　　　　　　　　柯素娥編譯　120元
③O血型與星座　　　　　　　　　柯素娥編譯　120元
④AB血型與星座　　　　　　　　柯素娥編譯　120元

| | | |
|---|---|---|
| ⑤青春期性教室 | 呂貴嵐編譯 | 130元 |
| ⑥事半功倍讀書法 | 王毅希編譯 | 130元 |
| ⑦難解數學破題 | 宋釗宜編譯 | 130元 |
| ⑧速算解題技巧 | 宋釗宜編譯 | 130元 |
| ⑨小論文寫作秘訣 | 林顯茂編譯 | 120元 |
| ⑪中學生野外遊戲 | 熊谷康編著 | 120元 |
| ⑫恐怖極短篇 | 柯素娥編譯 | 130元 |
| ⑬恐怖夜話 | 小毛驢編譯 | 130元 |
| ⑭恐怖幽默短篇 | 小毛驢編譯 | 120元 |
| ⑮黑色幽默短篇 | 小毛驢編譯 | 120元 |
| ⑯靈異怪談 | 小毛驢編譯 | 130元 |
| ⑰錯覺遊戲 | 小毛驢編譯 | 130元 |
| ⑱整人遊戲 | 小毛驢編譯 | 120元 |
| ⑲有趣的超常識 | 柯素娥編譯 | 130元 |
| ⑳哦！原來如此 | 林慶旺編譯 | 130元 |
| ㉑趣味競賽100種 | 劉名揚編譯 | 120元 |
| ㉒數學謎題入門 | 宋釗宜編譯 | 150元 |
| ㉓數學謎題解析 | 宋釗宜編譯 | 150元 |
| ㉔透視男女心理 | 林慶旺編譯 | 120元 |
| ㉕少女情懷的自白 | 李桂蘭編譯 | 120元 |
| ㉖由兄弟姊妹看命運 | 李玉瓊編譯 | 130元 |
| ㉗趣味的科學魔術 | 林慶旺編譯 | 150元 |
| ㉘趣味的心理實驗室 | 李燕玲編譯 | 150元 |
| ㉙愛與性心理測驗 | 小毛驢編譯 | 130元 |
| ㉚刑案推理解謎 | 小毛驢編譯 | 130元 |
| ㉛偵探常識推理 | 小毛驢編譯 | 130元 |
| ㉜偵探常識解謎 | 小毛驢編譯 | 130元 |
| ㉝偵探推理遊戲 | 小毛驢編譯 | 130元 |
| ㉞趣味的超魔術 | 廖玉山編著 | 150元 |
| ㉟趣味的珍奇發明 | 柯素娥編著 | 150元 |

## ・健 康 天 地・電腦編號 18

| | | |
|---|---|---|
| ①壓力的預防與治療 | 柯素娥編譯 | 130元 |
| ②超科學氣的魔力 | 柯素娥編譯 | 130元 |
| ③尿療法治病的神奇 | 中尾良一著 | 130元 |
| ④鐵證如山的尿療法奇蹟 | 廖玉山譯 | 120元 |
| ⑤一日斷食健康法 | 葉慈容編譯 | 120元 |
| ⑥胃部強健法 | 陳炳崑譯 | 120元 |
| ⑦癌症早期檢查法 | 廖松濤譯 | 130元 |
| ⑧老人痴呆症防止法 | 柯素娥編譯 | 130元 |

⑨松葉汁健康飲料　　　　　　陳麗芬編譯　130元
⑩揉肚臍健康法　　　　　　　永井秋夫著　150元
⑪過勞死、猝死的預防　　　　卓秀貞編譯　130元
⑫高血壓治療與飲食　　　　　藤山順豐著　150元
⑬老人看護指南　　　　　　　柯素娥編譯　150元
⑭美容外科淺談　　　　　　　楊啟宏著　　150元
⑮美容外科新境界　　　　　　楊啟宏著　　150元
⑯鹽是天然的醫生　　　　　　西英司郎著　140元
⑰年輕十歲不是夢　　　　　　梁瑞麟譯　　200元
⑱茶料理治百病　　　　　　　桑野和民著　180元
⑲綠茶治病寶典　　　　　　　桑野和民著　150元
⑳杜仲茶養顏減肥法　　　　　西田博著　　150元
㉑蜂膠驚人療效　　　　　　　瀨長艮三郎著　150元
㉒蜂膠治百病　　　　　　　　瀨長艮三郎著　150元
㉓醫藥與生活　　　　　　　　鄭炳全著　　160元
㉔鈣聖經　　　　　　　　　　落合敏著　　180元
㉕大蒜聖經　　　　　　　　　木下繁太郎著　160元

## ・實用女性學講座・ 電腦編號 19

①解讀女性內心世界　　　　　島田一男著　150元
②塑造成熟的女性　　　　　　島田一男著　150元

## ・校園系列・ 電腦編號 20

①讀書集中術　　　　　　　　多湖輝著　　150元
②應考的訣竅　　　　　　　　多湖輝著　　150元
③輕鬆讀書贏得聯考　　　　　多湖輝著　　150元
④讀書記憶秘訣　　　　　　　多湖輝著　　150元
⑤視力恢復！超速讀術　　　　江錦雲譯　　160元

## ・實用心理學講座・ 電腦編號 21

①拆穿欺騙伎倆　　　　　　　多湖輝著　　140元
②創造好構想　　　　　　　　多湖輝著　　140元
③面對面心理術　　　　　　　多湖輝著　　140元
④偽裝心理術　　　　　　　　多湖輝著　　140元
⑤透視人性弱點　　　　　　　多湖輝著　　140元
⑥自我表現術　　　　　　　　多湖輝著　　150元
⑦不可思議的人性心理　　　　多湖輝著　　150元
⑧催眠術入門　　　　　　　　多湖輝著　　150元

| ⑨責罵部屬的藝術 | 多湖輝著 | 150元 |
| ⑩精神力 | 多湖輝著 | 150元 |
| ⑪厚黑說服術 | 多湖輝著 | 150元 |
| ⑫集中力 | 多湖輝著 | 150元 |
| ⑬構想力 | 多湖輝著 | 150元 |
| ⑭深層心理術 | 多湖輝著 | 160元 |
| ⑮深層語言術 | 多湖輝著 | 160元 |
| ⑯深層說服術 | 多湖輝著 | 180元 |

## ・超現實心理講座・ 電腦編號 22

| ①超意識覺醒法 | 詹蔚芬編譯 | 130元 |
| ②護摩秘法與人生 | 劉名揚編譯 | 130元 |
| ③秘法！超級仙術入門 | 陸　明譯 | 150元 |
| ④給地球人的訊息 | 柯素娥編著 | 150元 |
| ⑤密教的神通力 | 劉名揚編著 | 130元 |
| ⑥神秘奇妙的世界 | 平川陽一著 | 180元 |

## ・養 生 保 健・ 電腦編號 23

| ①醫療養生氣功 | 黃孝寬著 | 250元 |
| ②中國氣功圖譜 | 余功保著 | 230元 |
| ③少林醫療氣功精粹 | 井玉蘭著 | 250元 |
| ④龍形實用氣功 | 吳大才等著 | 220元 |
| ⑤魚戲增視強身氣功 | 宮　嬰著 | 220元 |
| ⑥嚴新氣功 | 前新培金著 | 250元 |
| ⑦道家玄牝氣功 | 張　章著 | 200元 |
| ⑧仙家秘傳祛病功 | 李遠國著 | 160元 |
| ⑨少林十大健身功 | 秦慶豐著 | 180元 |
| ⑩中國自控氣功 | 張明武著 | 220元 |

## ・社會人智囊・ 電腦編號 24

| ①糾紛談判術 | 清水增三著 | 160元 |
| ②創造關鍵術 | 淺野八郎 | 150元 |
| ③觀人術 | 淺野八郎 | 180元 |

## ・精 選 系 列・ 電腦編號 25

| ①毛澤東與鄧小平 | 渡邊利夫等著 | 280元 |

國立中央圖書館出版品預行編目資料

登山用具及技巧／陳瑞菊編著，一初版
一臺北市；大展，民84
面；　　　公分，一（青春天地；36）
ISBN 957-557-529-6（平裝）

1. 登山

992.77　　　　　　　　　　　　84007011

ISBN 957-557-529-6

# 登山用具及技巧

編 著 者／陳　瑞　菊
發 行 人／蔡　森　明
出 版 者／大展出版社有限公司
社　　　址／台北市北投區（石牌）
　　　　　　致遠一路二段12巷1號
電　　　話／(02) 8236031・8236033
傳　　　眞／(02) 8272069
郵政劃撥／0166955－1
登 記 證／局版臺業字第2171號

承 印 者／國順圖書印刷公司
裝　　　訂／嶸興裝訂有限公司
排 版 者／千賓電腦打字有限公司
電　　　話／(02) 8836052
初　　　版／1995年（民84年）8月

定　　　價／150元